대국민 힐링 프로젝트!

니 하오, 내 사랑 판다

대국민 힐링 프로젝트!

니 하오, 내 사랑 판다

발 행 2024년 3월 10일 초판 1쇄
저 자 강혜진. 김미화. 김선아. 김행숙. 박수미. 안명희.
 유지현. 윤태자. 이명옥. 정경연. 정윤희. Jane Choi
발행처 헤몬
발행인 최영민
대표전화 031-8071-0088
팩스 031-942-8688
주소 경기도 파주시 신촌로 16
전자우편 hermonh@naver.com
인쇄제작 미래피앤피

등록번호 제406-2015-31호
출판등록 2015년 03월 27일

ISBN 979-1192520-85-8 (13650)

대국민 힐링 프로젝트!

니 하오, 내 사랑 판다

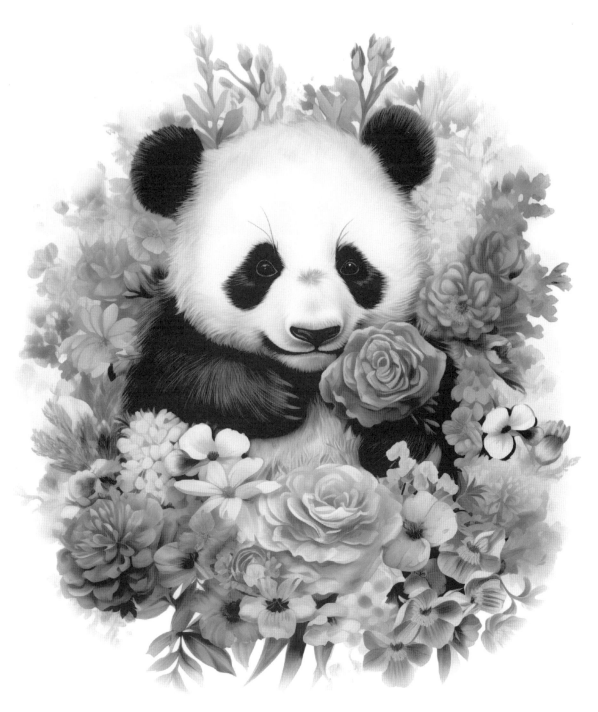

헤르몬
HERMONHOUSE

풍부한 삶의 경험과 창의력을 가진 K-할머니들에 의해 탄생한

<니 하오, 내 사랑 판다>를 소개합니다.

누구보다 발 빠르게 AI에 도전하여 컬러링북을 만들어낸

저자들의 평균연령은 놀랍게도 60대!

이것이 바로 K-할머니 클라쓰!!!

이 책의 주인공 '푸푸'는

전 국민의 마음을 사로잡을 만큼 사랑스러운 판다입니다.

<니 하오, 내 사랑 판다>는

'푸푸'가 살아가는 아름다운 자연 속의 일상에 상상과 재미를

더해 흥미롭게 그려낸 컬러링북입니다.

판다 가족이 나무를 타는 모습에서부터

바닷속을 헤엄치고, 하늘을 날고,

우주를 여행하는 모습은

우리가 잊었던 순수한 아이의 마음을 일깨워줄 것입니다.

자상한 할머니가 사랑스러운 손자, 손녀를 바라보듯

이 책이 우리 모두에게 따뜻한 위로와 행복한 시간을

선물할 것이라고 믿습니다. 고맙습니다.

- 저자 일동

추천사

<니 하오, 내 사랑 판다>의 공동저자인 12명의 K-할머니들은 중국어 온라인 국제학교(Chinese Global Online School CGOS)의 학생들입니다. 나이와 직업, 지역과 국가를 넘어 온라인으로 만나 중국어를 배우던 중, 고령화 시대에 급변하는 세상의 뒷방 노인으로 남은 인생을 보낼 수 없다고 판단하여, 2023년 개설된 'ChatGPT반'에서 중국어에 이어 또 하나의 새로운 도전으로 AI를 배웠습니다. 이를 계기로 올해 초 아마존에 컬러링북 <세상의 꽃들 National Flowers Around the World>를 출간하여 아마존 출간 저자로 당당히 이름을 올렸습니다. 그리고 두 번째 책으로 <니 하오, 내 사랑 판다> 컬러링북을 한국에서도 출간하게 된 자랑스러운 'K-할머니 클라쓰' 중온국 K-할머니들의 추천 글을 여러분께 소개합니다.

• • • • •

대학에서 퇴직하고 70세가 훨씬 넘어 뒤늦게 전공과 다른 분야인 AI를 배웠습니다. 어린이부터 어른까지 '푸푸' 가족의 일상을 색칠하면서 저처럼 새로운 꿈에 도전하시기를 기원합니다.

- 중온국 스타반 김선아 (조선대학교 수학과 명예교수)

길을 나설 땐 늘 설렘과 호기심을 안고 떠나곤 합니다. 23년 해파랑길 750km, 남파랑길 1,470km를 완보하였습니다. 여러분도 설렘과 호기심으로 '푸푸'와 동행해 주십시오.

- 중온국 스타반 김미화 (도보여행가)

초등학교에서 아이들을 가르치다 퇴직한 교사입니다. 자서전을 준비하던 중에 중온국에서 새로 개설된 인공지능 수업으로 AI를 활용해 그림을 그리기 시작하였습니다. 온 국민의 사랑을 받던 '푸바오'의 반환이 아쉬워 이 푸푸 컬러링북을 제작하였으니 주인공 '푸푸'와 함께하며 힐링하시길 바랍니다.

- 중온국 스타반 김행숙 (목공 체험 센터 & 카페 수페 대표)

컬러링북은 창의성과 집중력을 향상할 수 있는 교육적 도구입니다. 최근 큰 이슈인 판다 반환과 때를 같이하여 판다를 주제로 ChatGPT를 활용해 컬러링북을 만들었습니다. 30여 년간 학생 교육에 몸담아온 저도 이 책을 만들며 따뜻한 위로를 받았습니다. 남녀노소 누구나 나만의 판다를 완성해 가며 소중한 경험을 하시기 바랍니다.

- 중온국 스타반 정윤희 (도남초등학교장)

오랫동안 시조창을 하며 느껴온 몸과 마음의 편안한 감정들을 다른 장르에서도 느낄 기회가 생겼습니다. 바로 '푸푸'와의 만남입니다.

- 중온국 스타반 정경연 (대한시조협회 경주지회 사무국장 & 시조창 사범)

그림을 그린다는 것이 즐거운 일이라는 것을 깨닫게 해준 컬러링북 작업이었습니다. 시간 가는 줄 모르고 몰두할 수 있었습니다. <니 하오, 내 사랑 판다>를 통해서 여러분도 자신만의 즐거움과 상상, 재미를 만들어 보시기 바랍니다.

- 중온국 스타반 윤태자 (중온국 헤드 프롬프트 엔지니어 & 대구가톨릭대학교의료원)

약국을 경영하면서 저녁 시간에 온라인으로 새로운 분야에 도전하여 이 컬러링북을 만들면서 힐링을 경험하였습니다. 약사로서, 스트레스 해소와 집중력 향상에도 큰 도움을 줄 수 있는 이 책을 적극적으로 추천합니다.

- 중온국 스타반 강혜진 (제주 동의당온누리약국 약사)

판다와 함께 하는 예쁜 그림과 이야기가 가슴을 따스하게 합니다. 자연과 사람이 함께하는 더 나은 세상을 꿈꾸는 모든 이에게 꿈과 희망이 될 <니 하오, 내 사랑 판다>, 이 책과의 만남은 저에게 큰 축복입니다.

- 중온국 스타반 박수미 (서울대학교 환경대학원, 한국도로공사)

항상 바쁘게 촬영만 하다 갑자기 찾아온 번 아웃! 손자와 함께 색칠하며 스트레스를 날릴 수 있었습니다. '푸푸' 가족 이야기가 사랑스럽습니다. 일상에 쫓기는 여러분께도 잠시의 휴식을 권해봅니다.

- 중온국 샛별반 Jane Choi (NBC Head Make Up Artist of Nightly News)

사막의 땅 UAE에서 중온국과 함께함도 영광인데, 새로이 접하게 된 ChatGPT는 그야말로 신세계였습니다. 매주 함께한 중온국 K-할머니들과 푸푸 컬러링북을 완성해 출간까지 하게 된 건 두바이의 제겐 기적이었습니다.

- 중온국 스타반 안명희 (퇴직 교사)

20년 이상 보건교사로 학생들의 아픈 몸과 마음이 회복될 수 있도록 도왔습니다. <니 하오, 내 사랑 판다>는 AI라는 도구로 그림을 만들어 가는 과정에 사람의 따뜻한 마음과 사랑을 더했습니다. 책 속에 흐르는 AI의 섬세함과 저자의 따뜻한 에너지가 이 그림을 완성할 독자의 영혼을 치유할 것입니다.

- 중온국 교장 이명옥 (고성대성초등학교 보건교사)

컴맹인 내가 컴퓨터를 다루고 컴퓨터에 명령하여 그토록 사랑스러운 판다를 원도 한도 없이 그려내게 될 줄은 하나님만 알고 계셨을 겁니다. 중국어 서적 외에 컬러링북 제작 크리에이터로서 아마존 작가 등극은 물론 국내 출판사에서까지 판다 책을 내게 된 것도 상상할 수 없었던 큰 기쁨입니다. 이 멋진 중온국의 멋진 일원이 된 저는 진짜 참 복도 많고 운도 좋은 사람입니다. 그림을 채색하며 행복해질 여러분을 축복합니다. 여러분의 행운을 빕니다. 고맙습니다!!

- 중온국 대표강사 유지현 (유지현나라&이지차이나 online 대표)

따지아 하오!

반가워요, 여러분.

니 하오! 안녕하세요! 제 이름은 '푸푸'예요.

우리 엄마 아빠 고향은 쓰촨성이구요,

저는 한국에서 태어난

최초의 자이언트 판다랍니다.

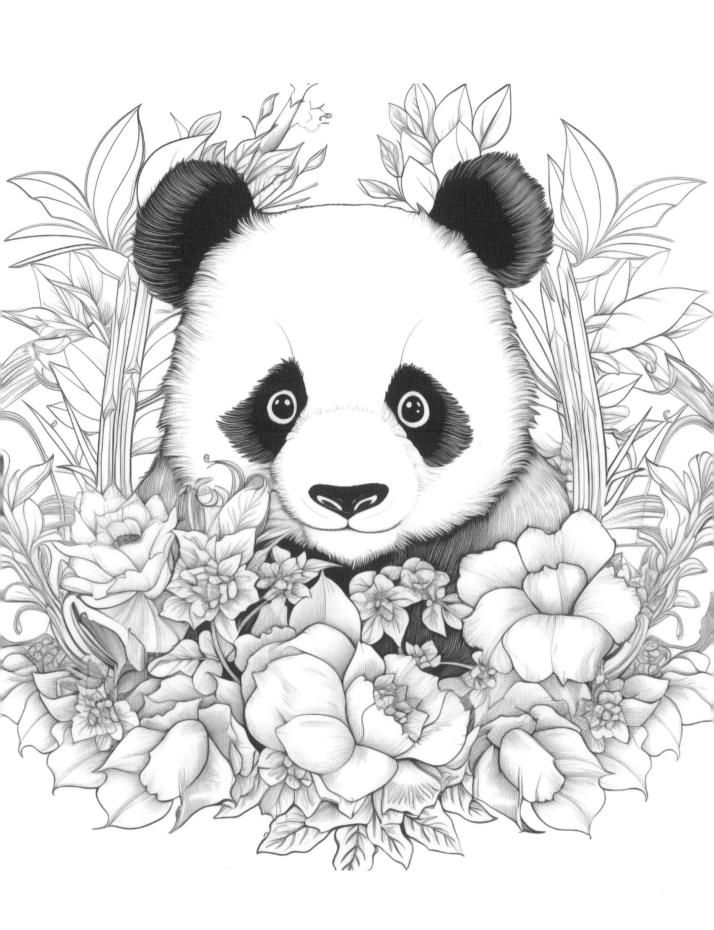

" 제 취미는 나무타기인데요,
나무 위에서 세상 구경하는 건
정말 기분 좋은 일이에요. "

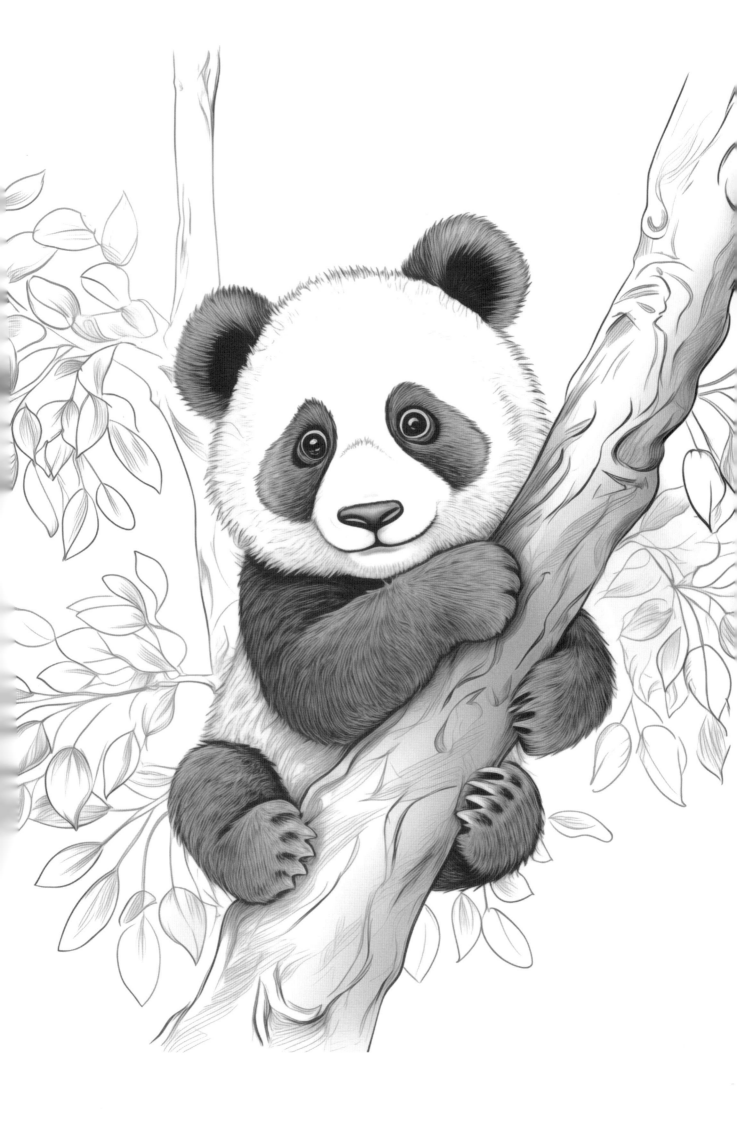

"

저는 대나무를 아주 좋아해요.
세상에서 대나무가 제일 맛있어요.

"

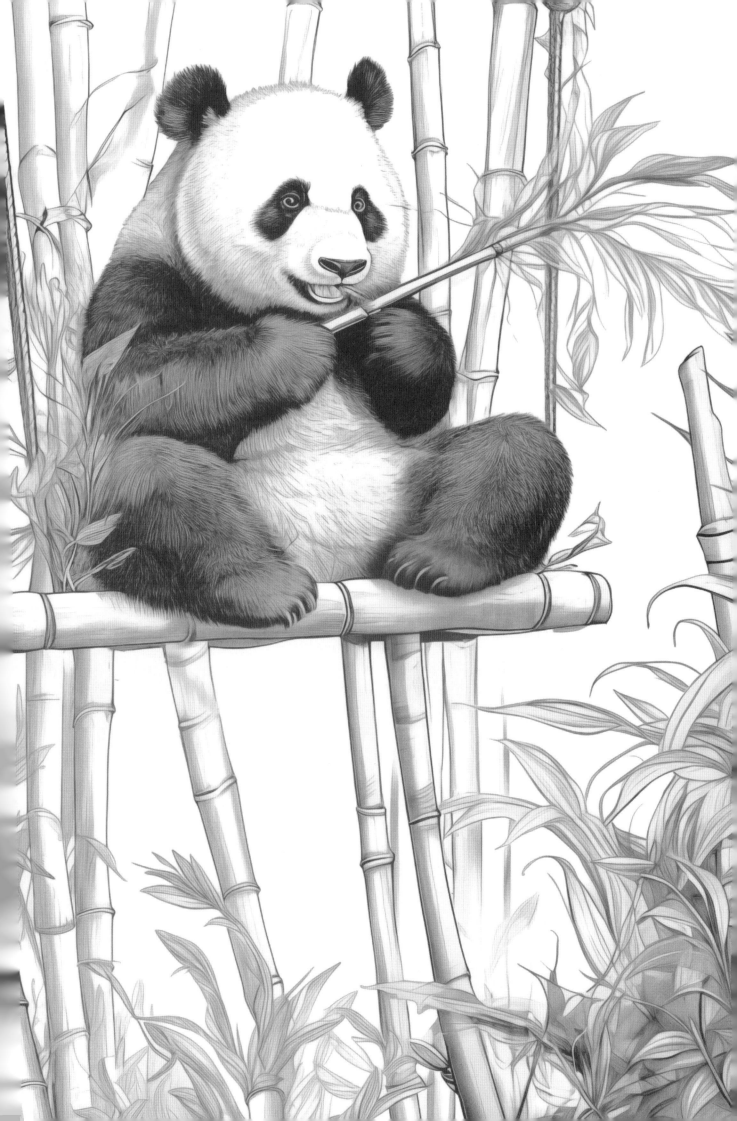

"

우리 가족의 스위트홈
정말 근사하지요?
여러분, 우리 집에 놀러 오세요.

"

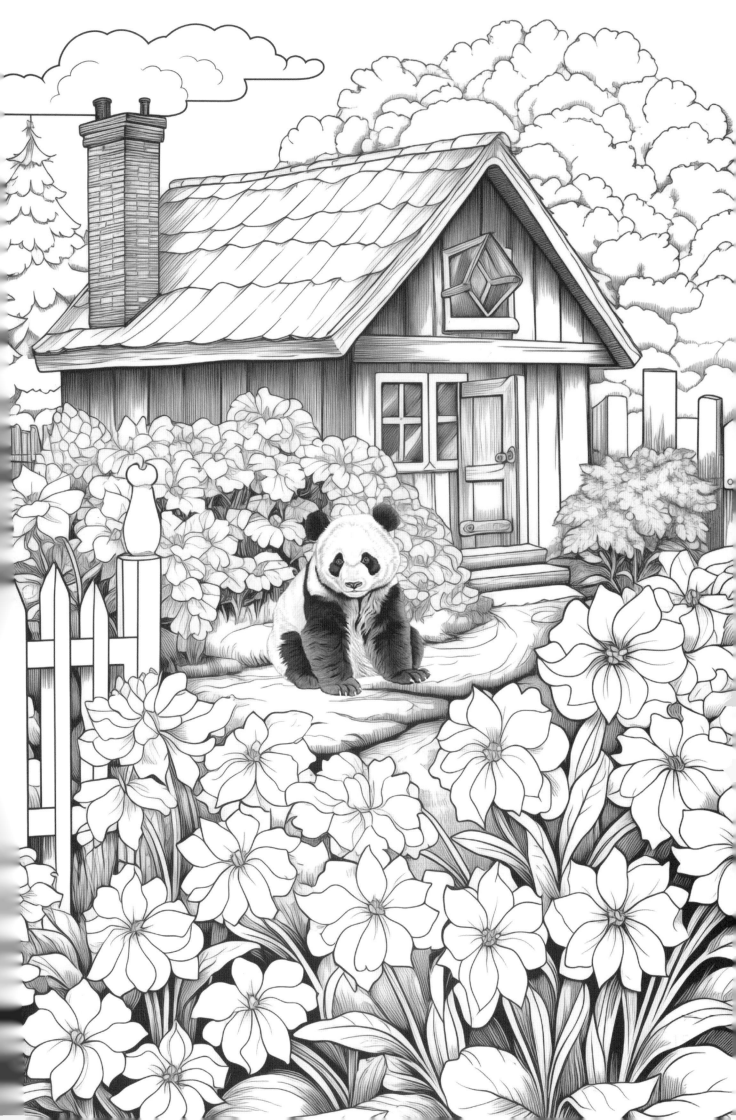

"
아빠를 소개해 드릴게요.
가족을 위해 열심히 일하는 믿음직한 우리 아빠!
"

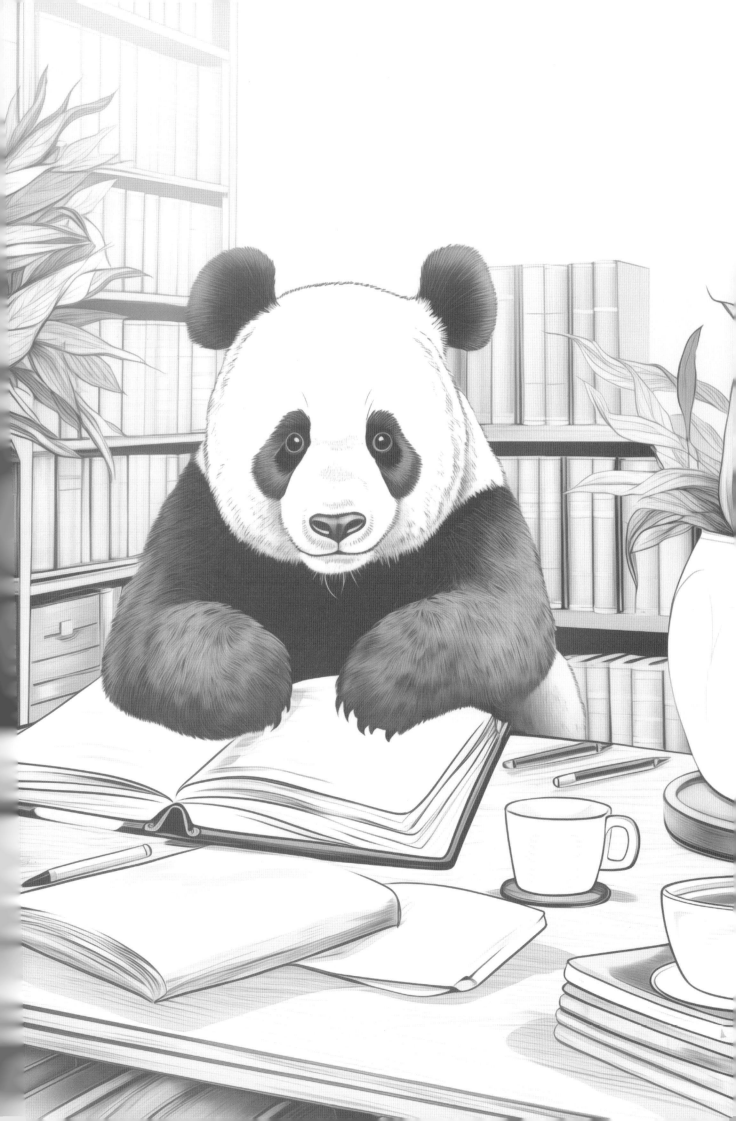

"

아빠는 우리를 위해 손수 집수리도 해요.

"

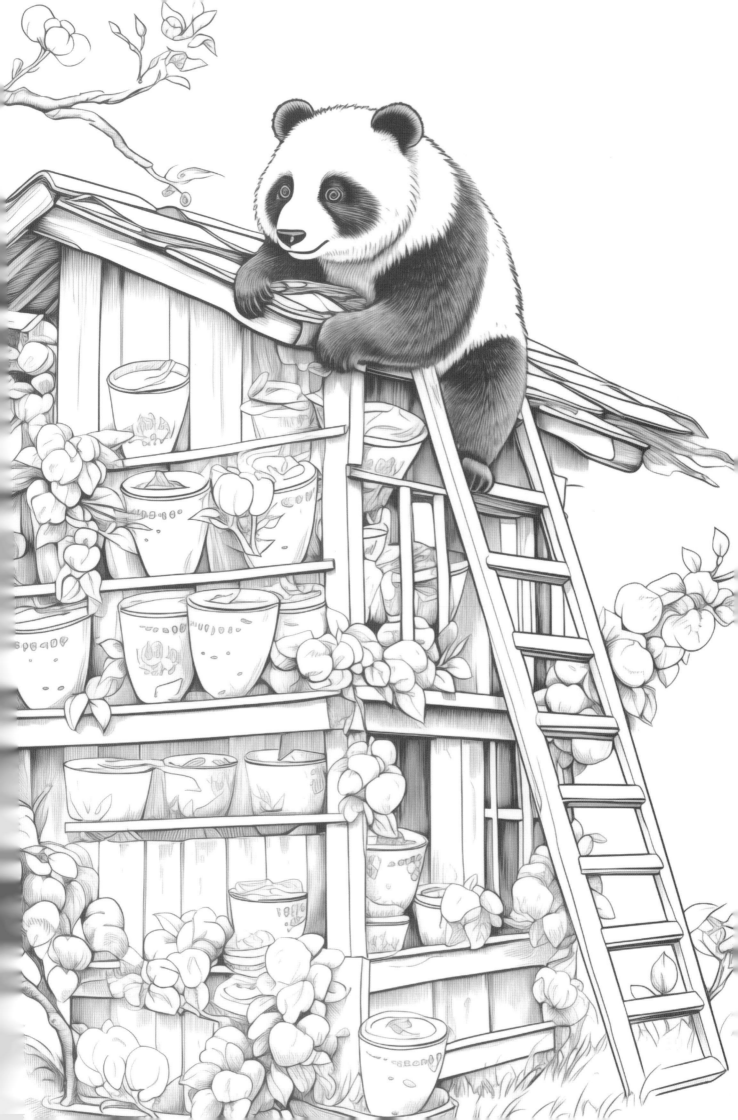

"
좋아하는 것도 많고
잘하는 것도 많은 울 아빠는요,
부릉부릉 라이딩을 즐기고요.
"

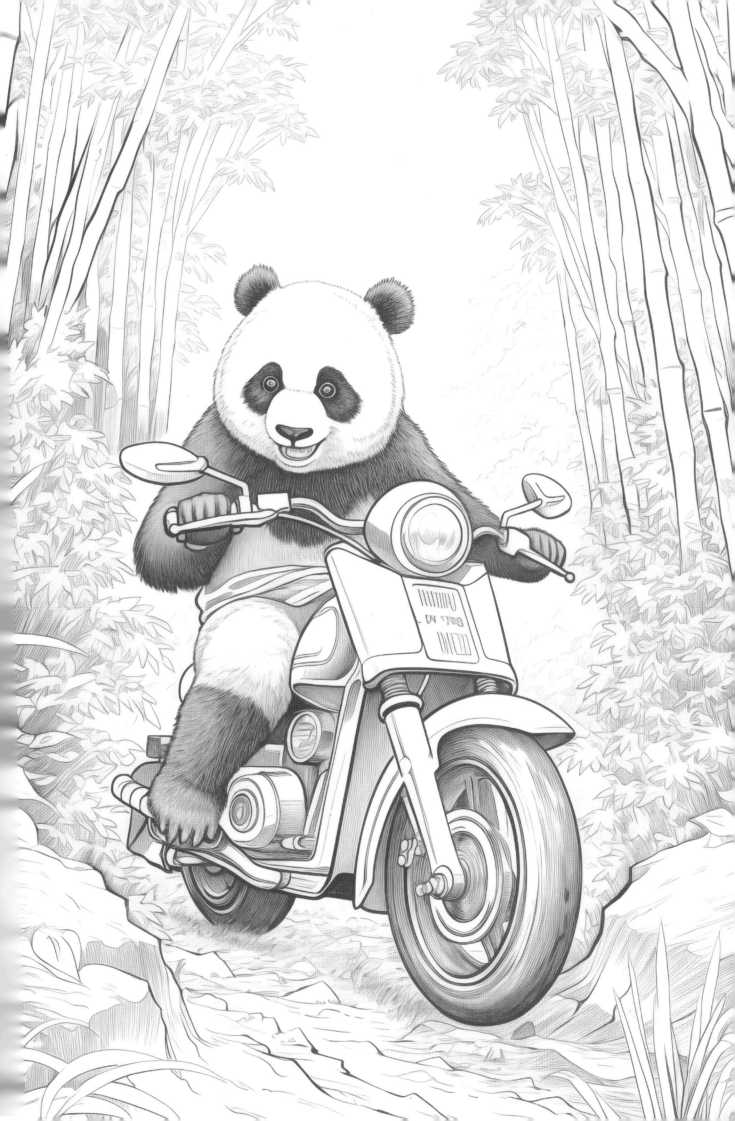

"

딩가딩가 기타를 연주하며
목청 높여 노래도 불러요.

"

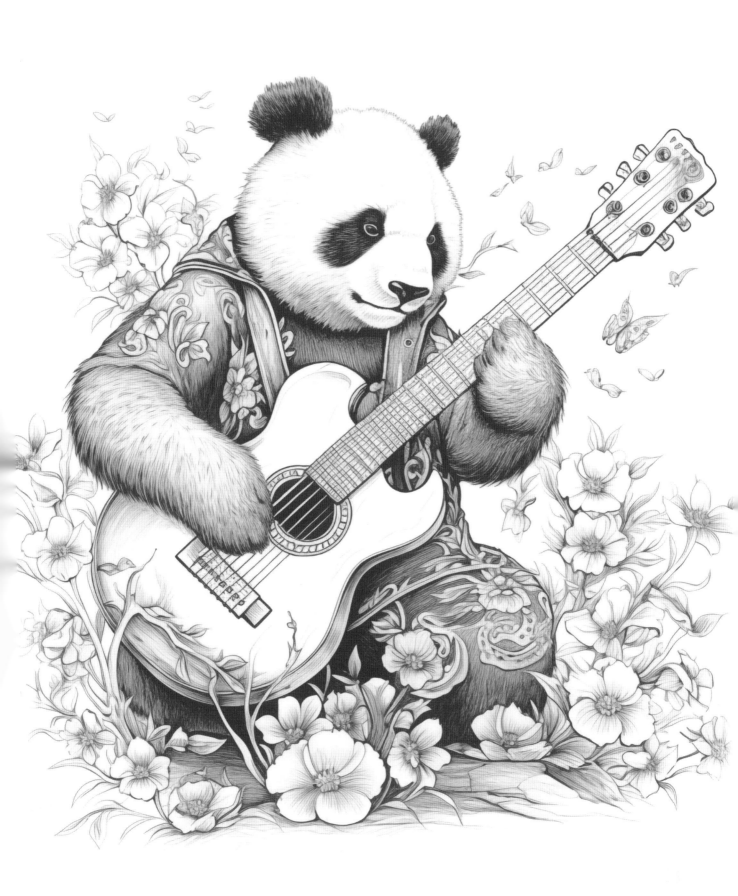

“

아빠는 쓰촨성 고향이 그리운가 봐요.

”

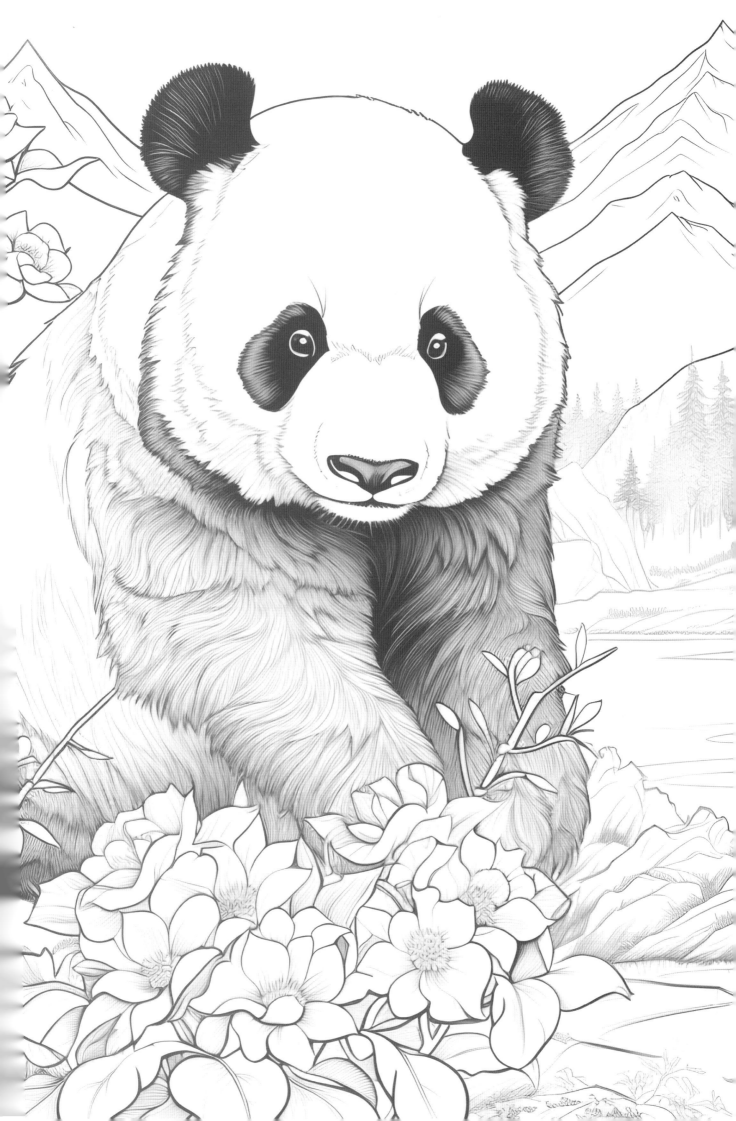

"
이분이 바로 우리 엄마예요.
늘 맛있는 음식을 만들어주는 최고의 요리사!
"

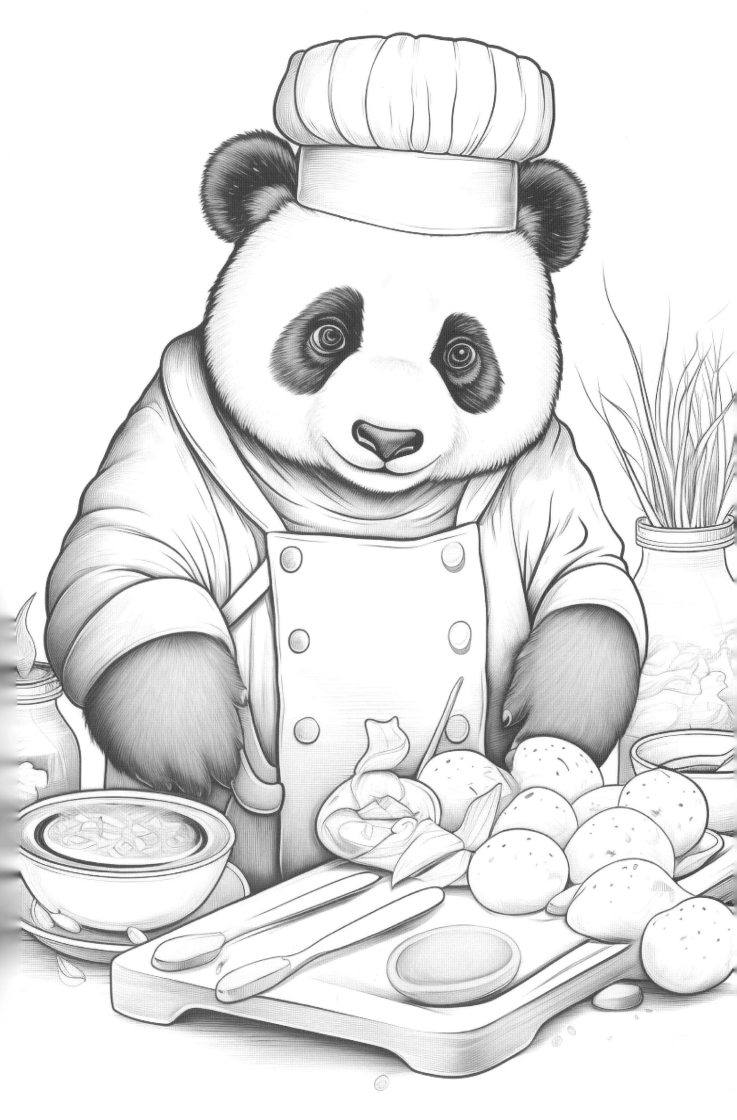

"

햇살 좋은 날 정원에서
화가로 변신한 우리 엄마!

"

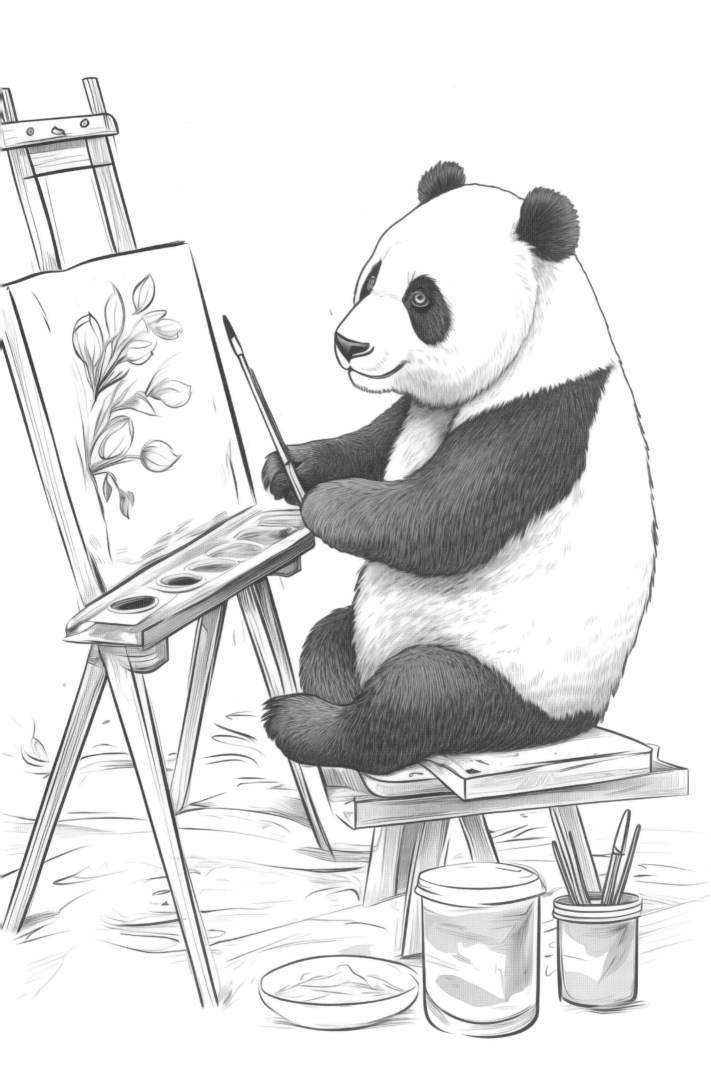

"

가끔 들려주는 엄마의 피아노 연주는

언제나 우리를 행복하게 해요.

"

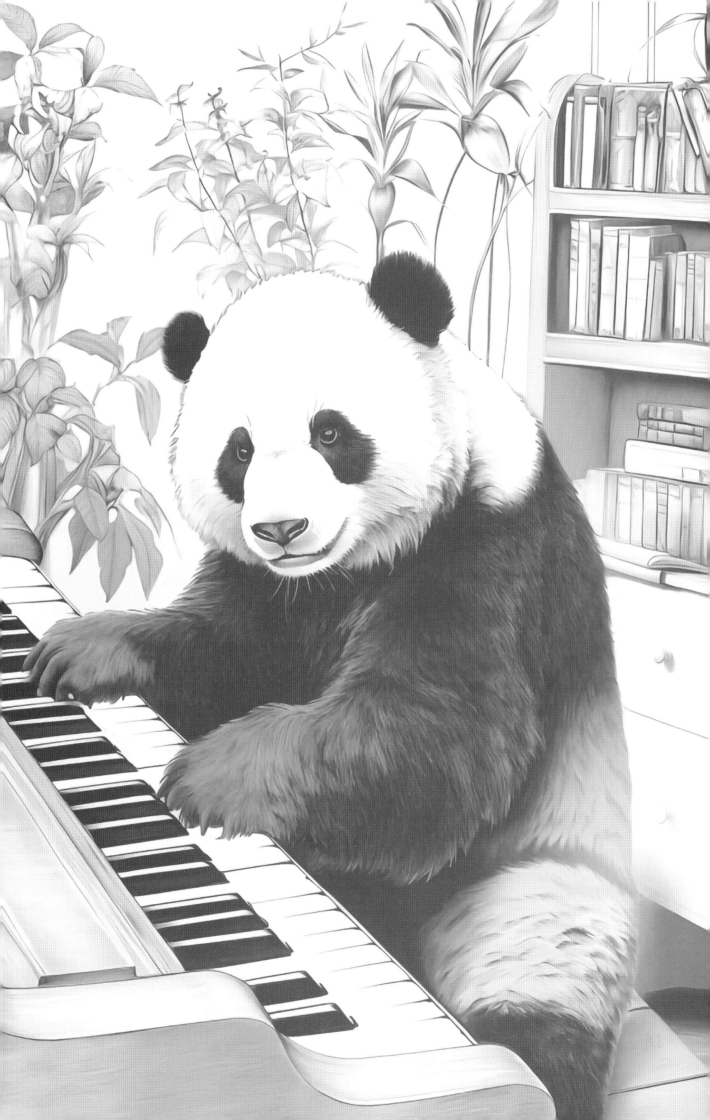

"
엄마 아빠는 서로 사랑해요.
엄마 아빠에겐 제가 가장 소중한 보물이래요.
저도 엄마 아빠를 무척 사랑한답니다!
"

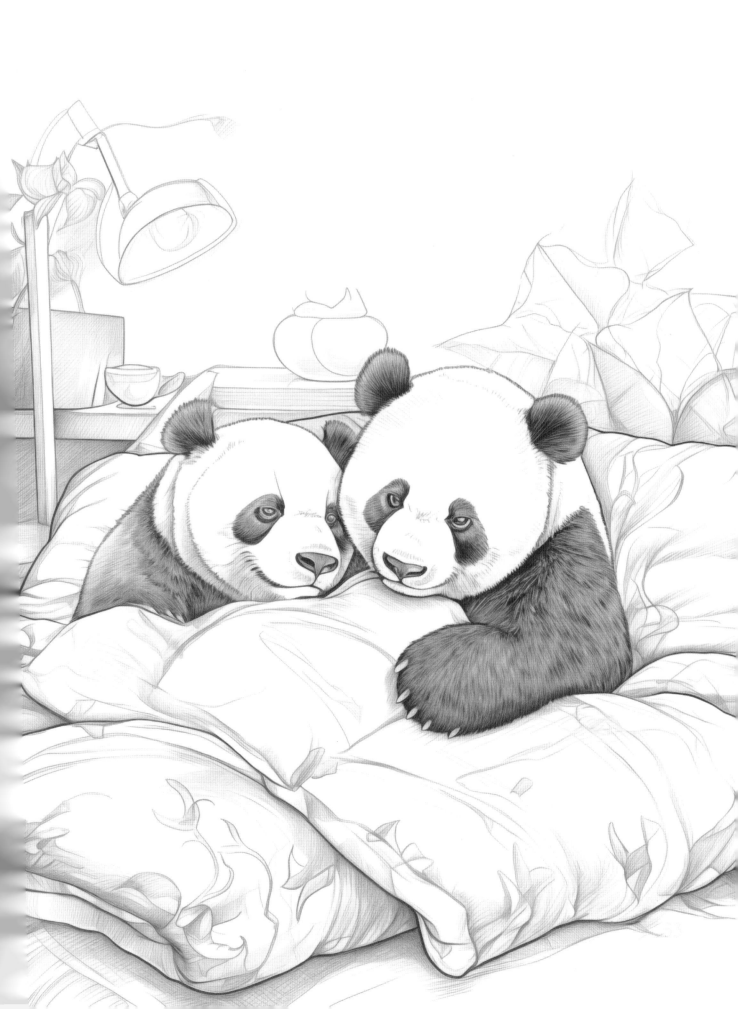

Happy Birthday!
오늘은 제 생일이에요.
한국에서 태어나 벌써 세 살이 되었어요.

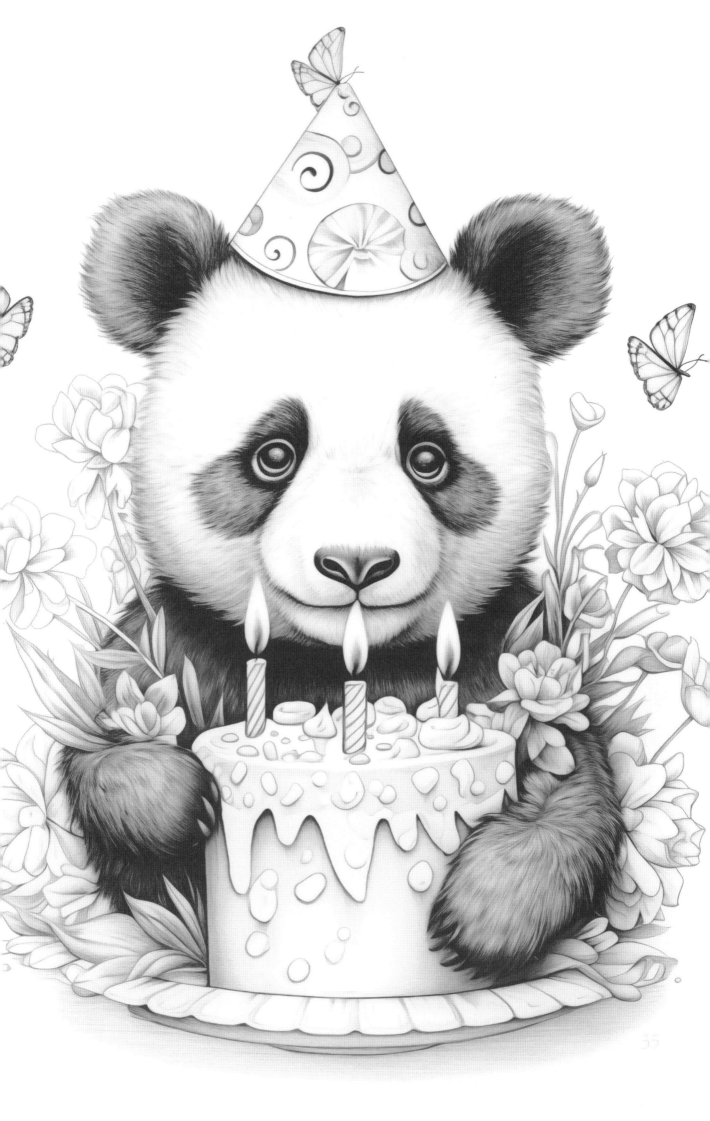

"

주말엔 아빠와 자주 등산을 가요.

"

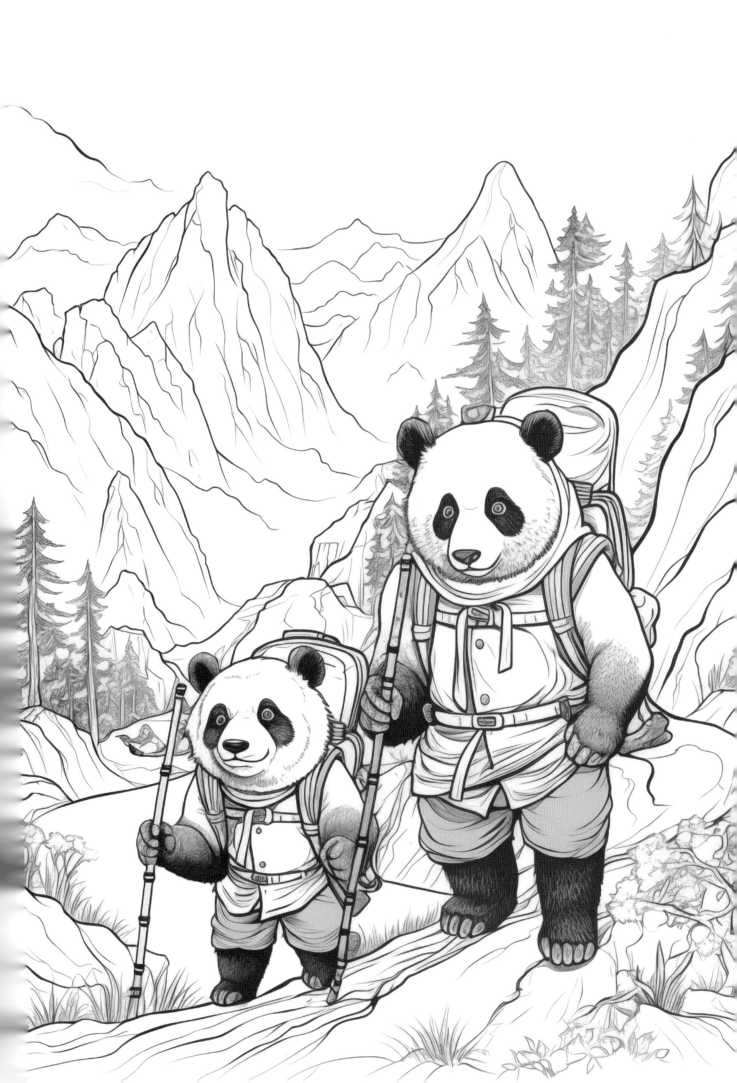

"

날씨가 좋으면 신나는 축구도 즐겨요.

"

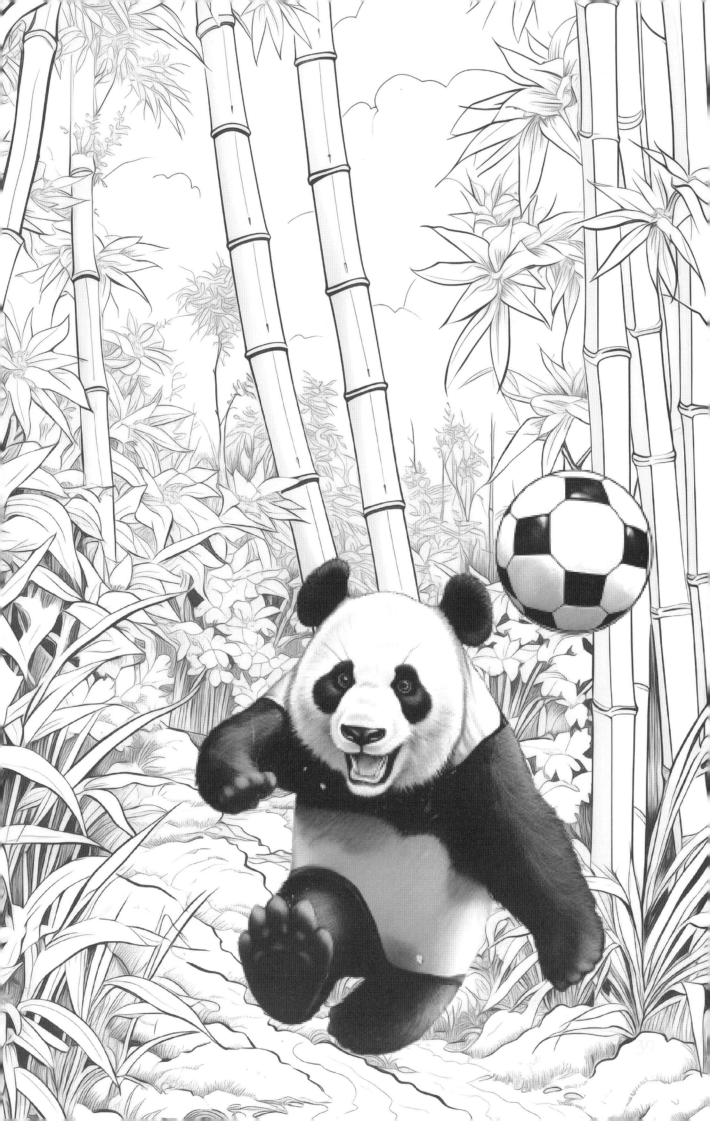

"

숫! 골~!
야호! 덩크슛 성공~!!

"

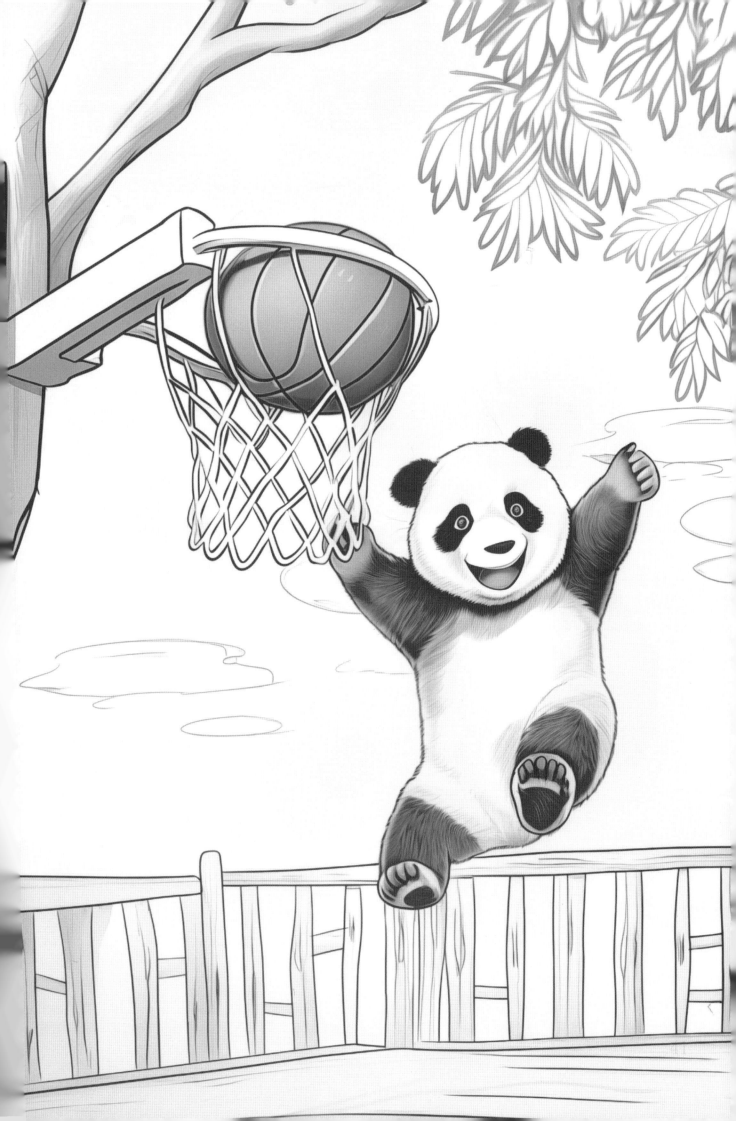

"

운동 후에 반신욕을 하면
하루의 피곤이 싹~ 풀려요!

"

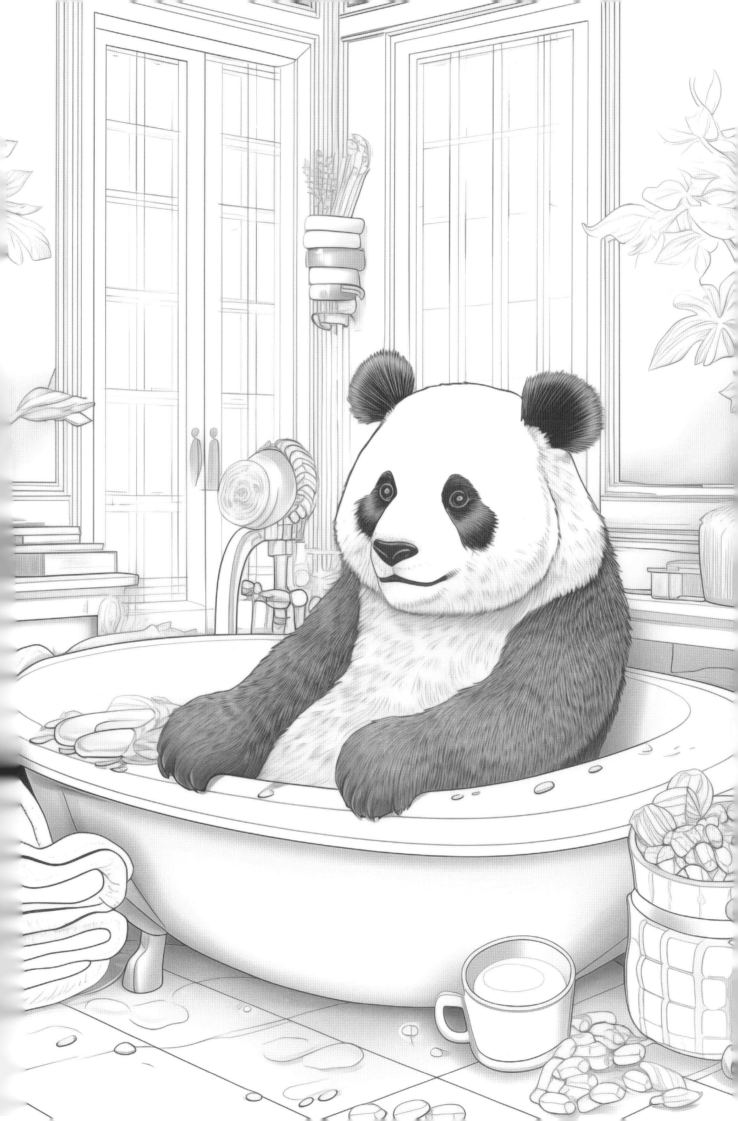

"

목욕하고 누우니 잠이 솔솔 밀려와요!

"

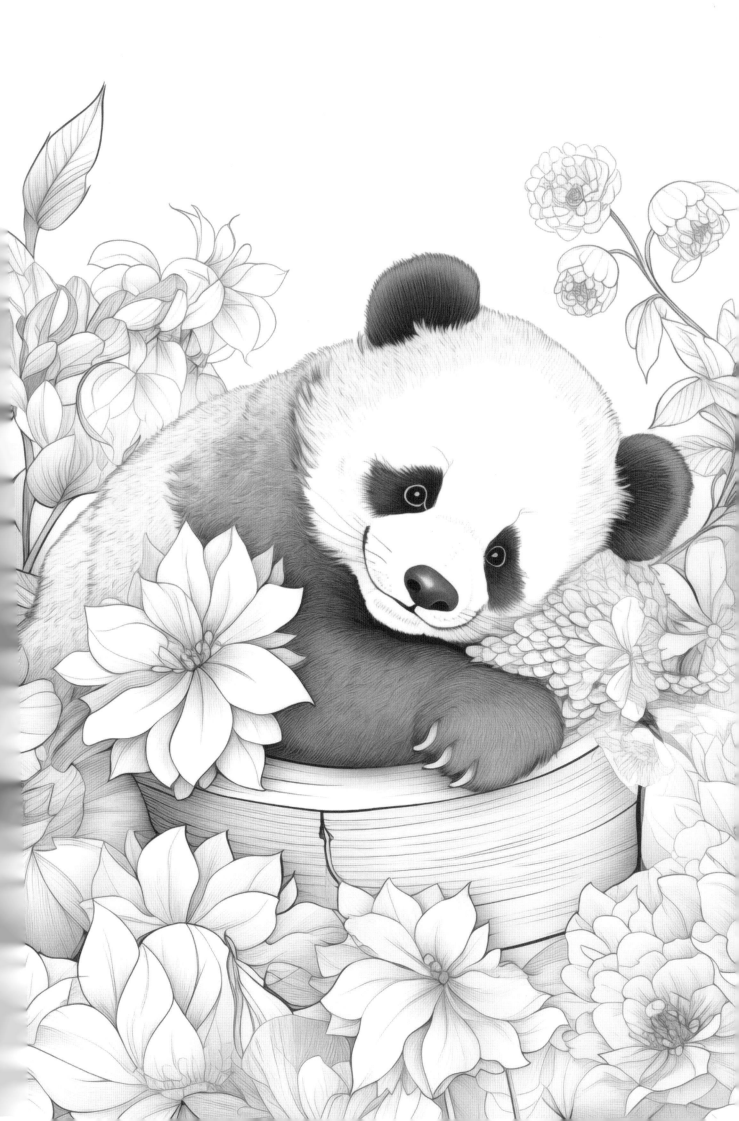

"

저는 자주 꿈을 꿔요.

때로는 아름다운 바닷속을 헤엄치기도 하고요,

"

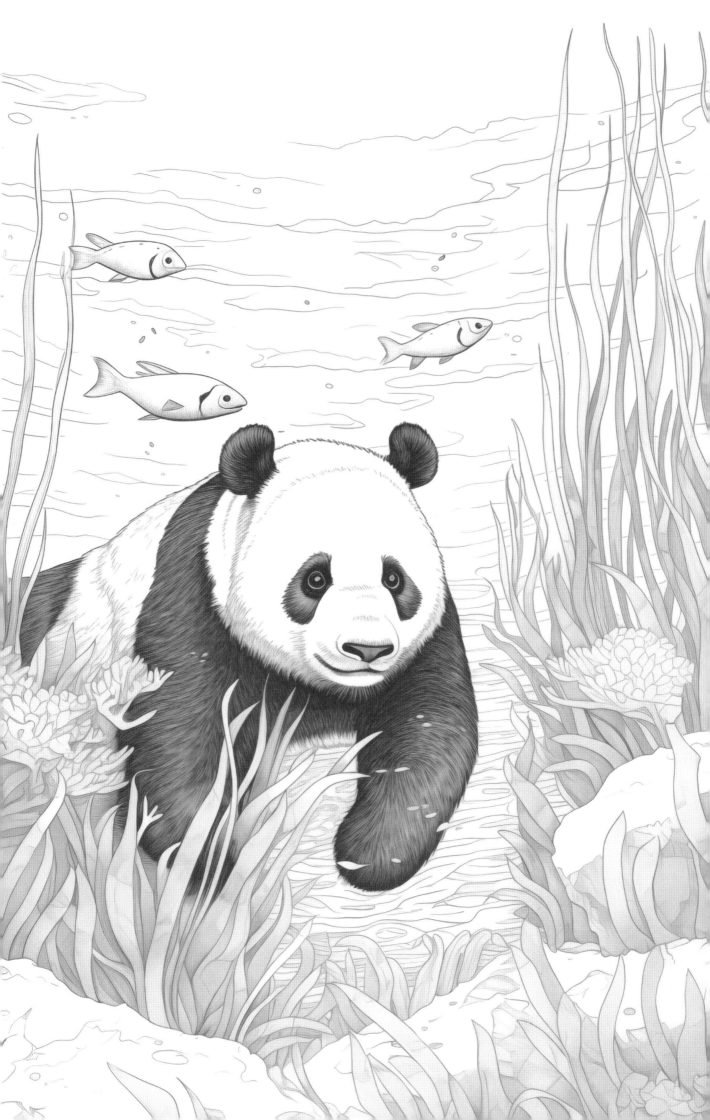

"

친구랑 여기저기 신나게 누비는 꿈도 꾸어요.

"

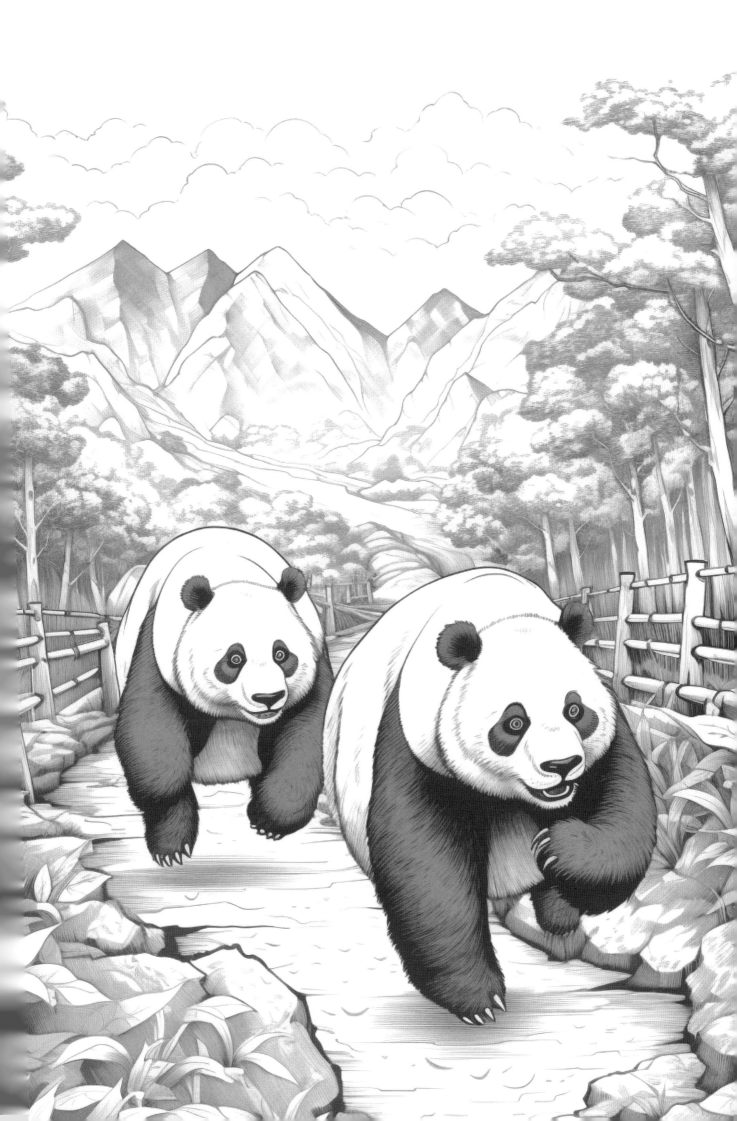

"
어떤 날은 꿈에
우주복을 입고
달나라로 여행을 가기도 해요.
"

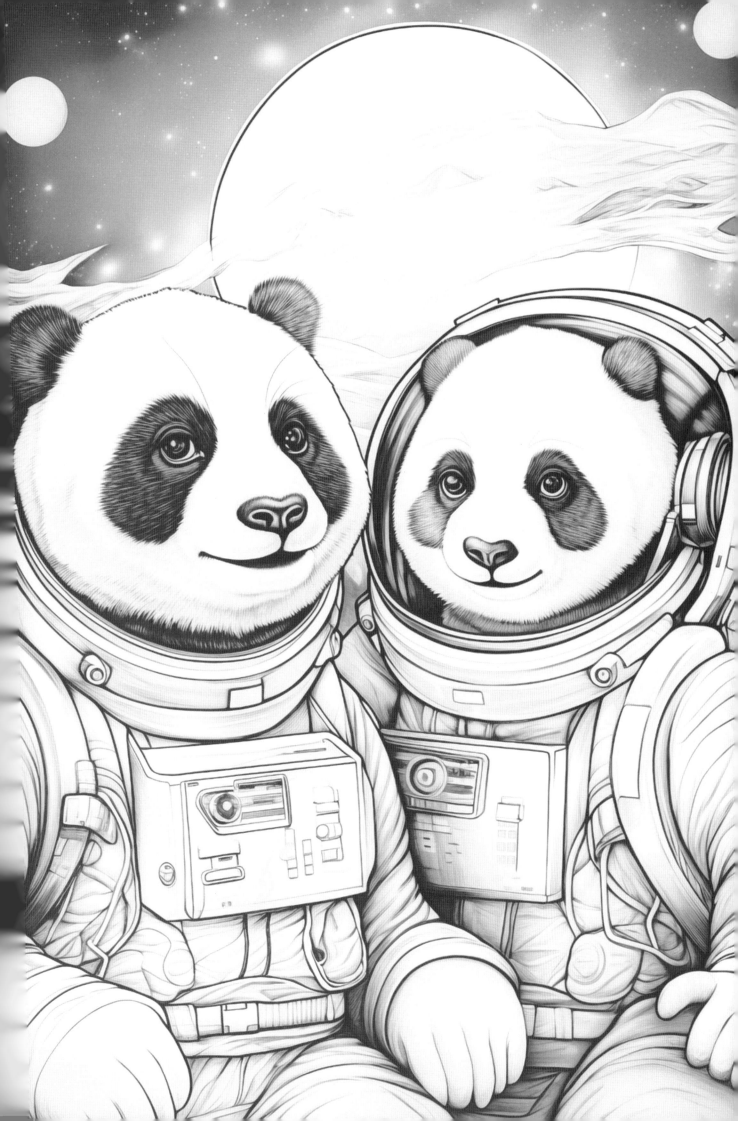

"
얼마 전 귀여운 쌍둥이 동생이 태어났어요.
제가 언니가 되었답니다.
"

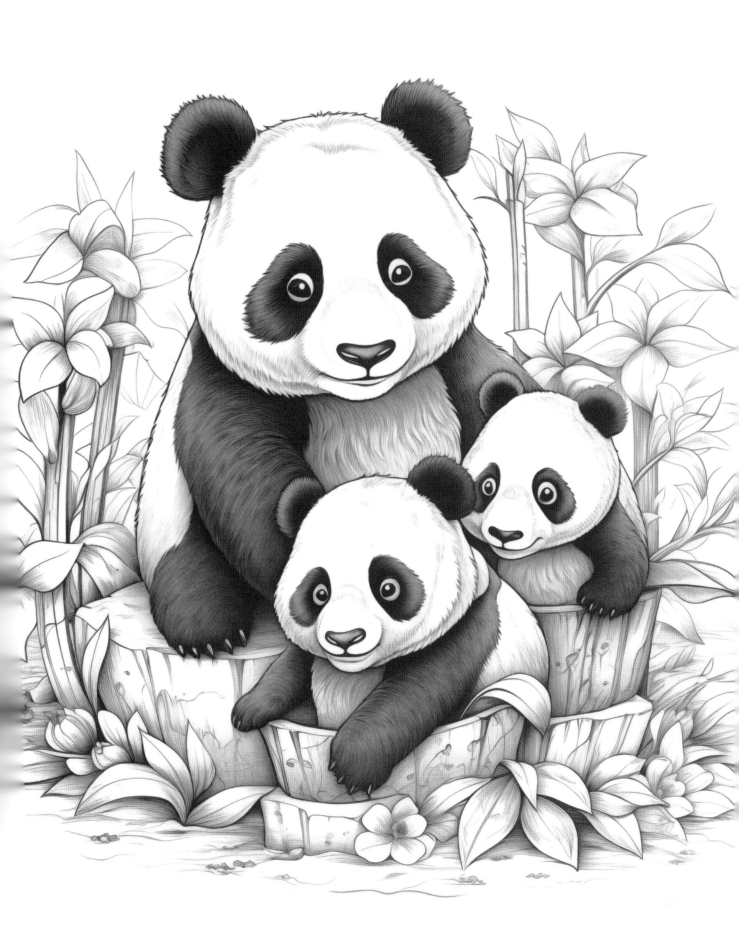

"

사랑하는 우리 가족 사진이에요.

"

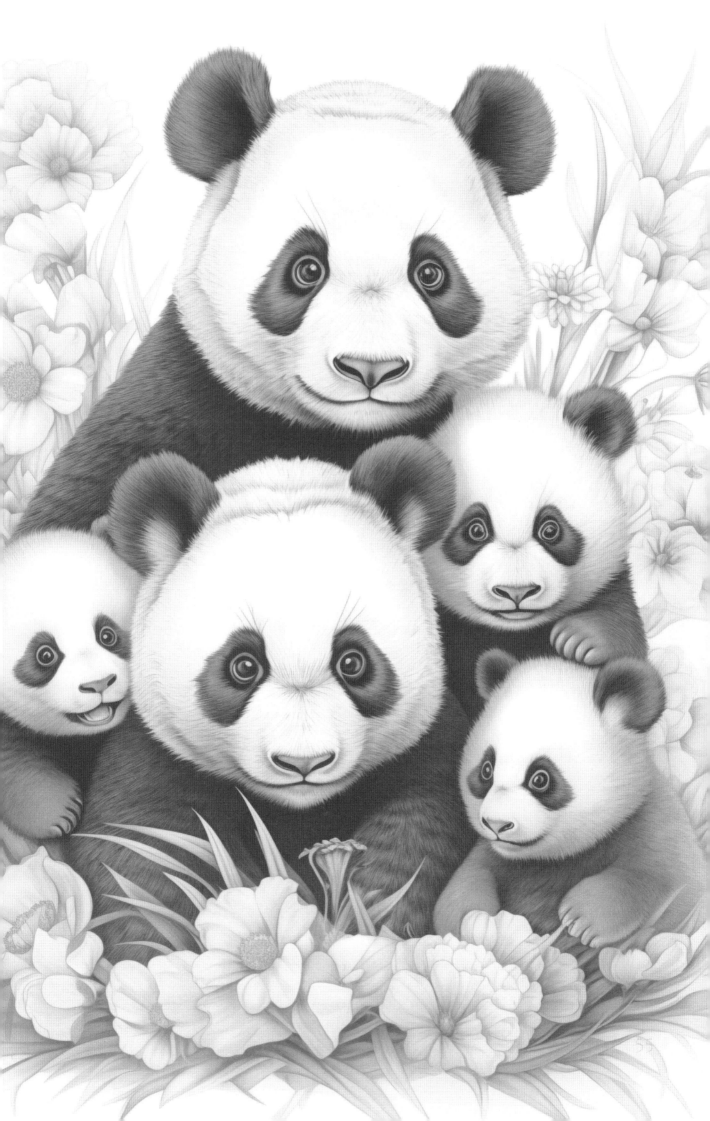

“

엄마는 틈만 나면 동생들에게
동화책을 읽어줍니다.

”

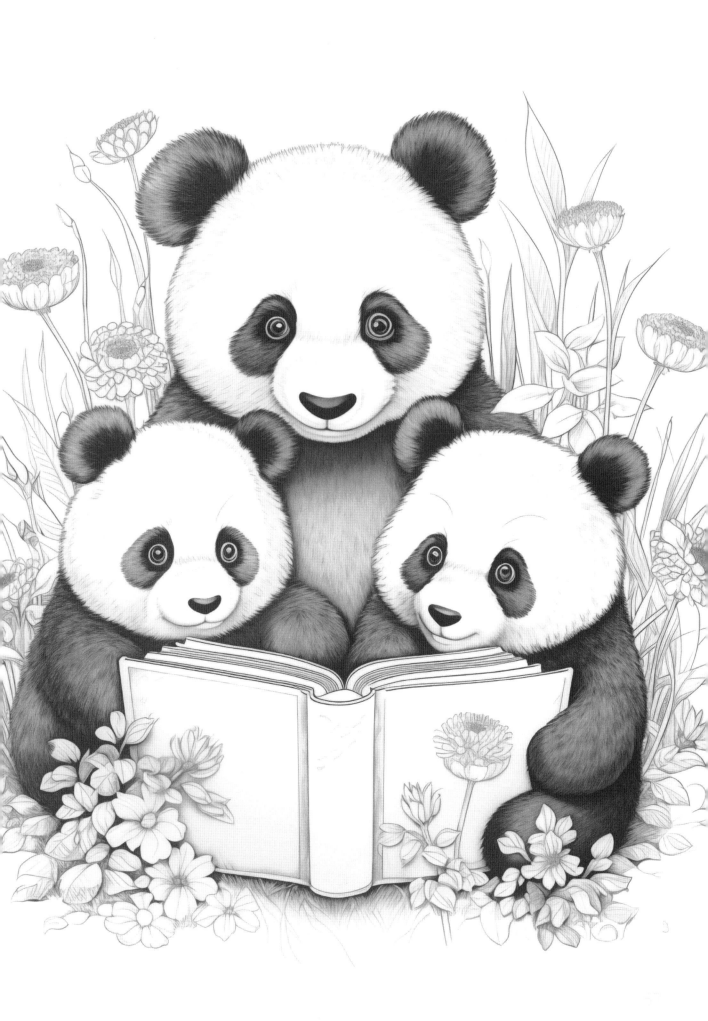

"

귀여운 동생들은 열기구를 타고
하늘을 날고 싶은가 봐요.

"

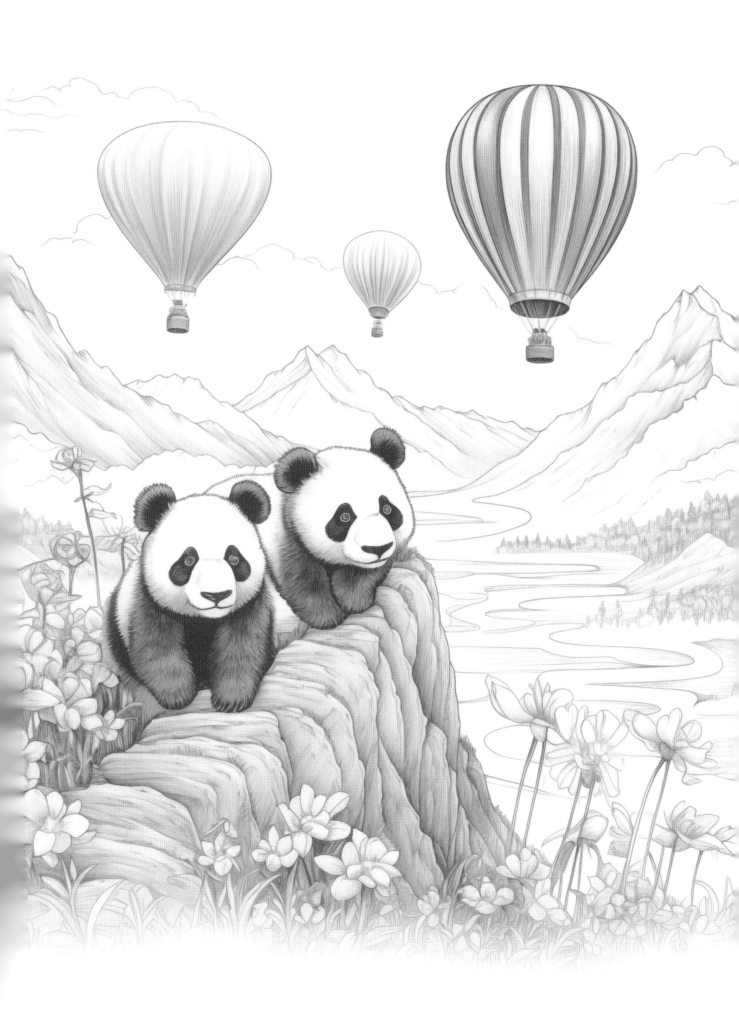

"

봄이 되면 동생들이
무럭무럭 자라서 피크닉도 갈 수 있겠죠?

"

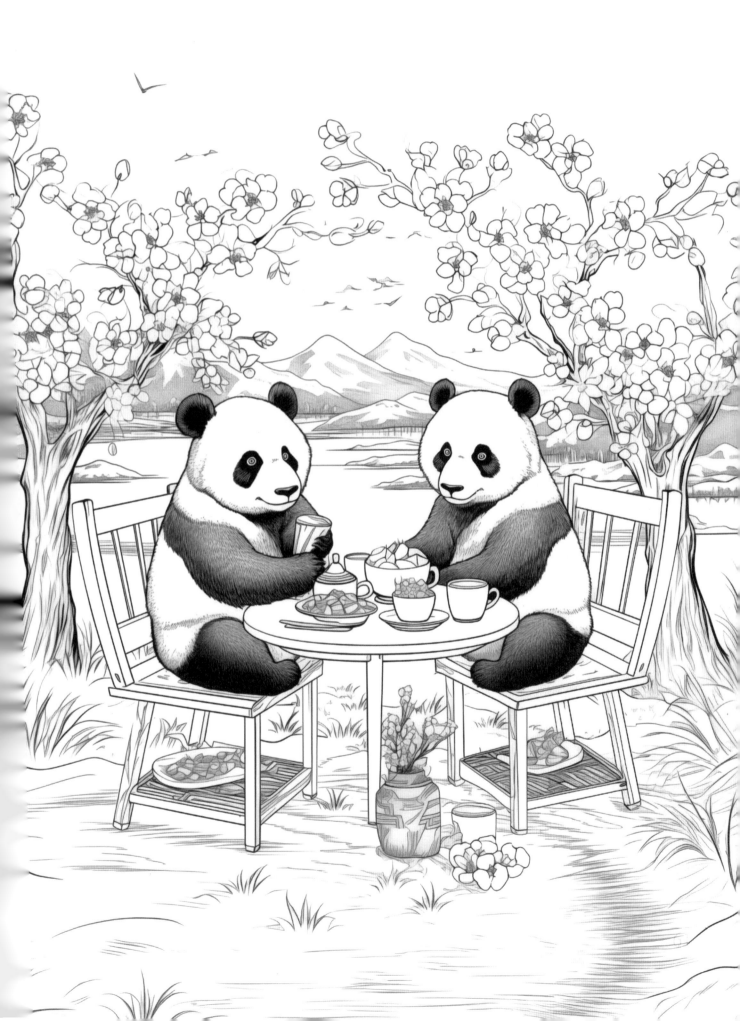

"

화창한 날에는

바람을 가르며 자전거도 타겠지요?

그런 날이 어서 왔으면 좋겠어요.

"

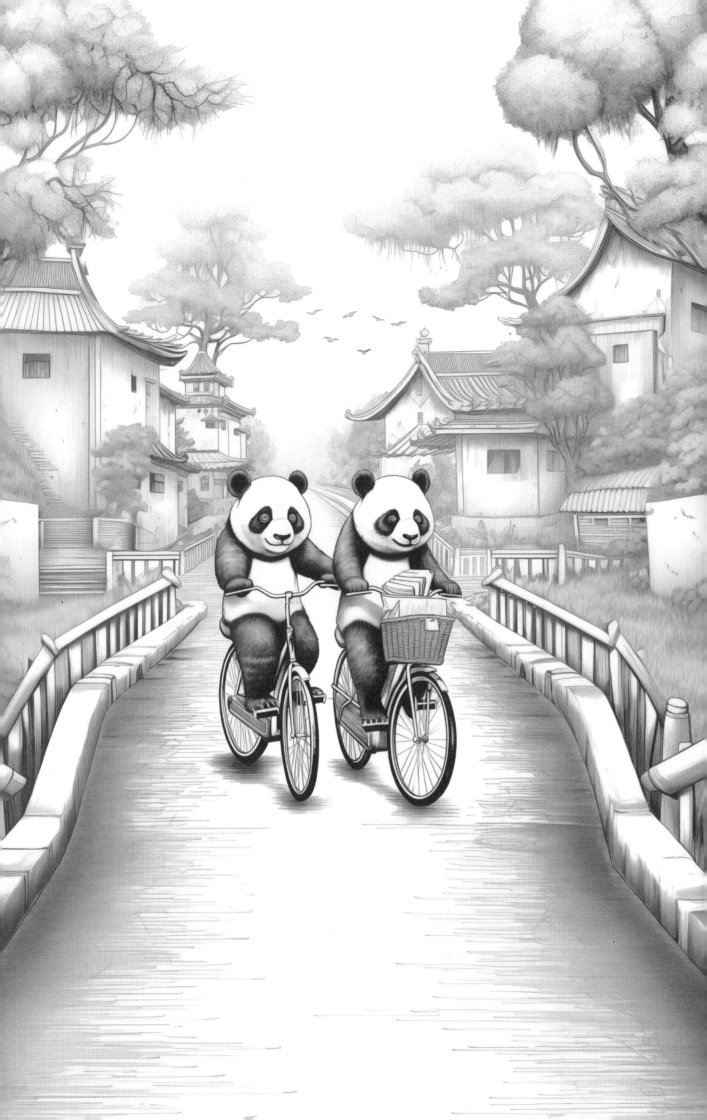

"

짜잔!

판다 놀이터를 소개합니다.

"

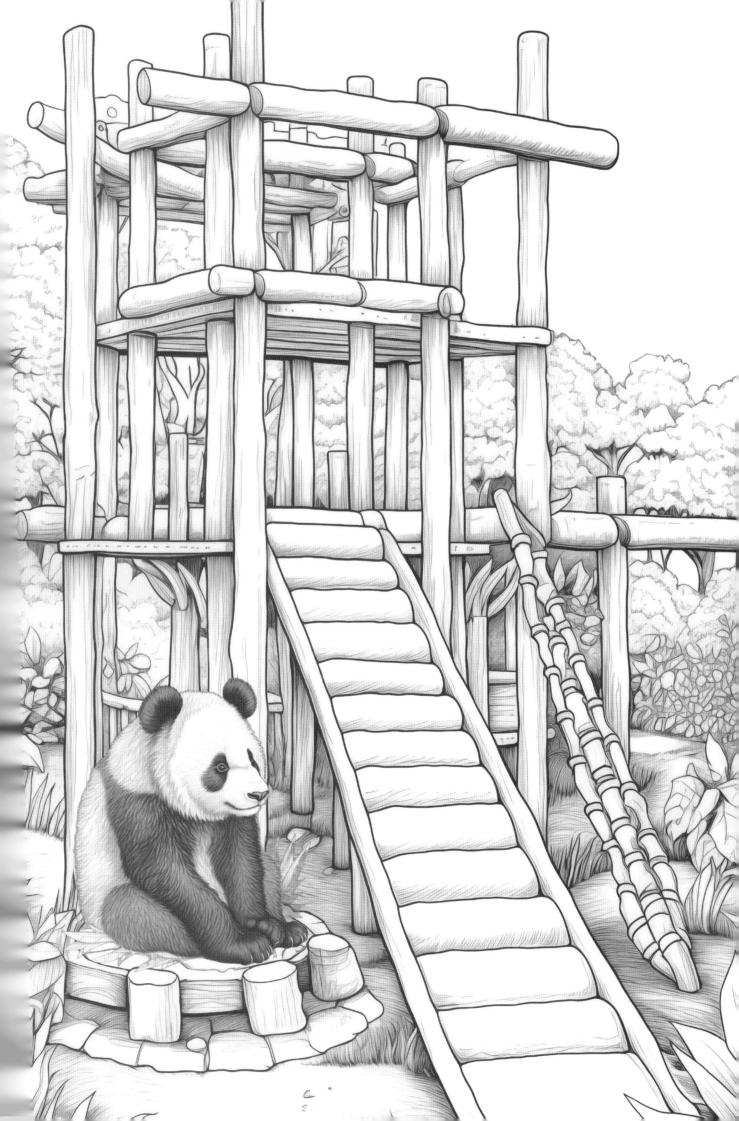

"
이 재미난 놀이터에서
판다 세 자매는 사이좋게 놀아요.
"

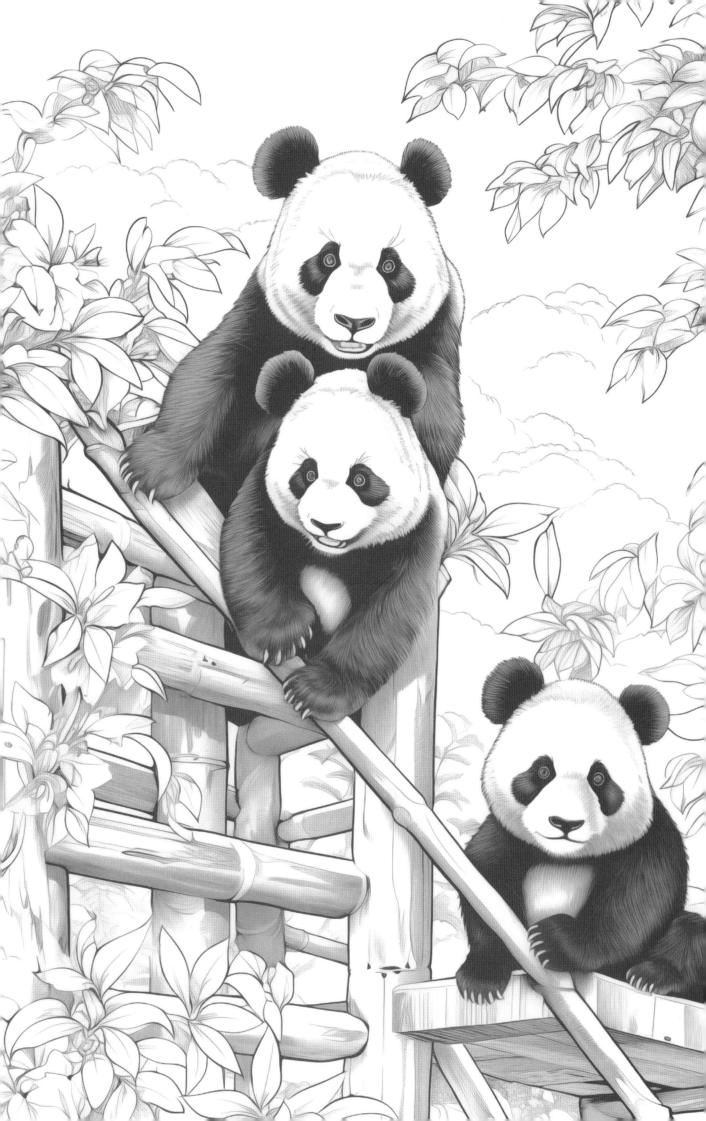

"

한가한 휴일엔 야외로 나가 사진도 찍어요.

"

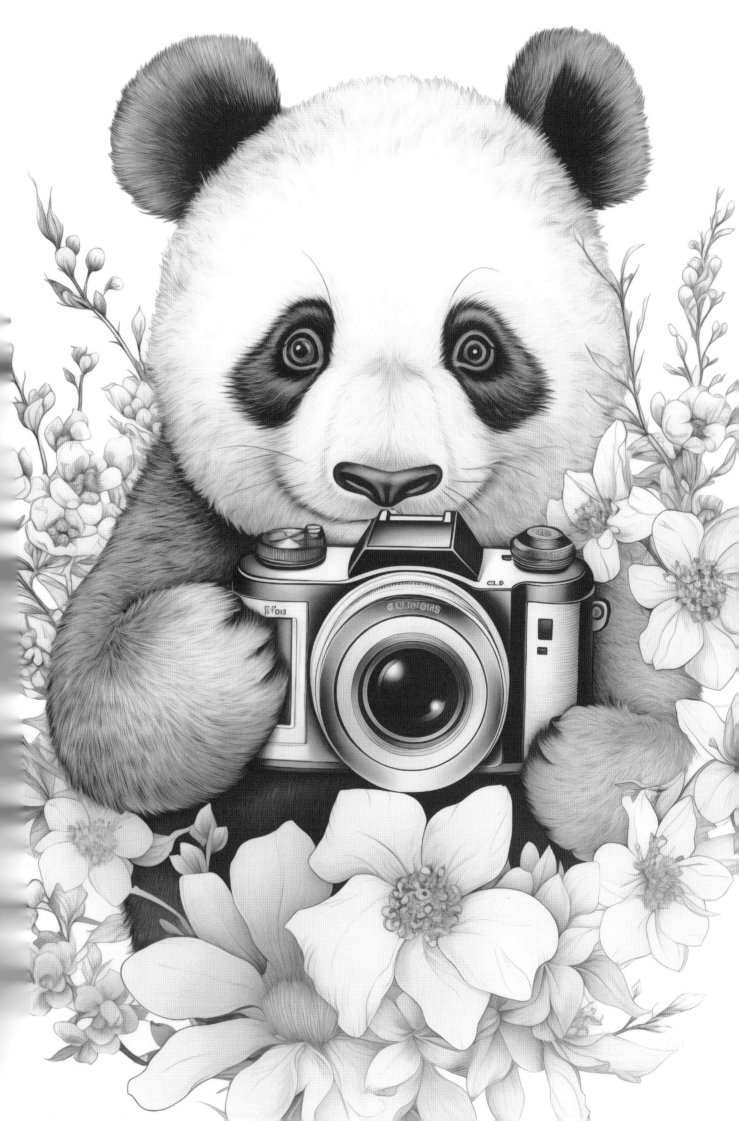

"

온 세상 하얗게 눈이 내렸어요.

우리, 눈싸움하러 가요!

"

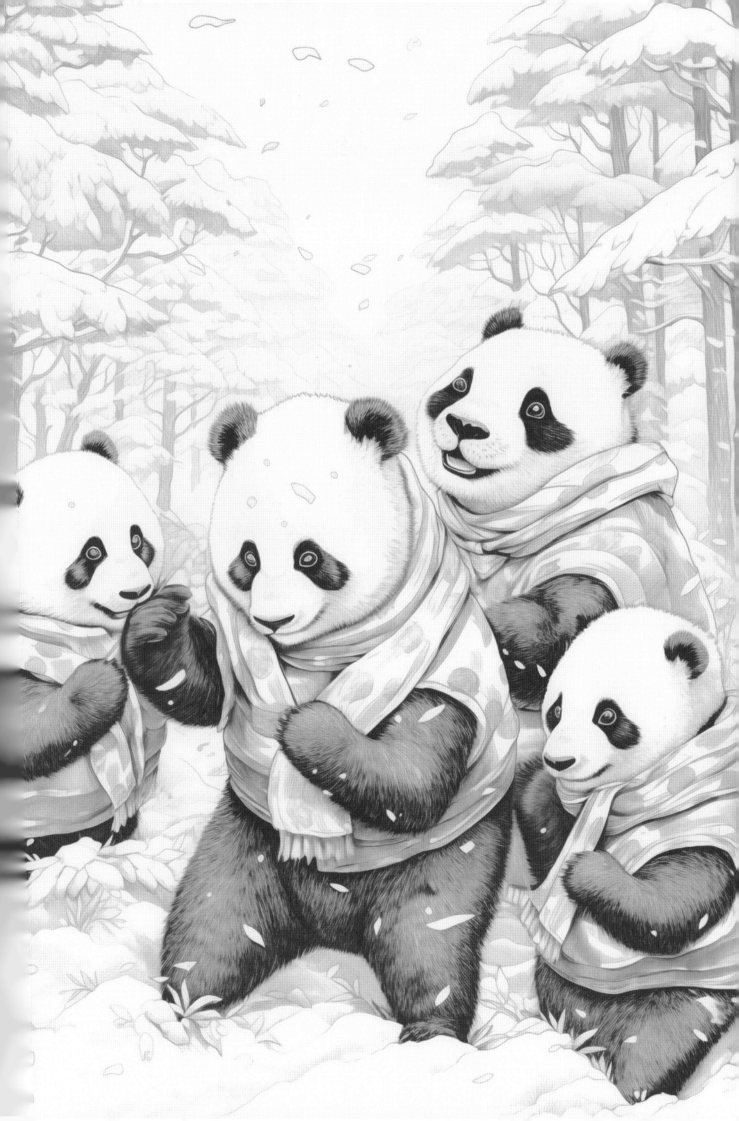

"

양손 가득 선물 안고 룰루랄라~~
쉿! 무슨 좋은 일이 생기려나 봐요!

"

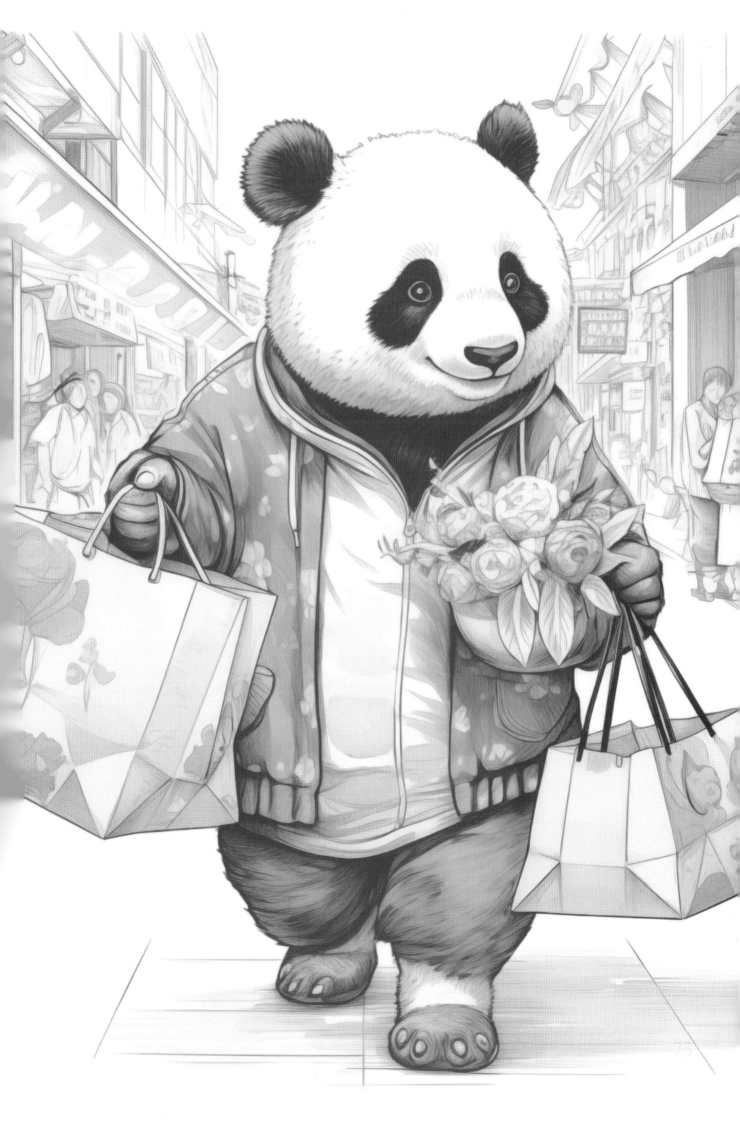

"

메리 크리스마스!

MERRY CHRISTMAS~

"

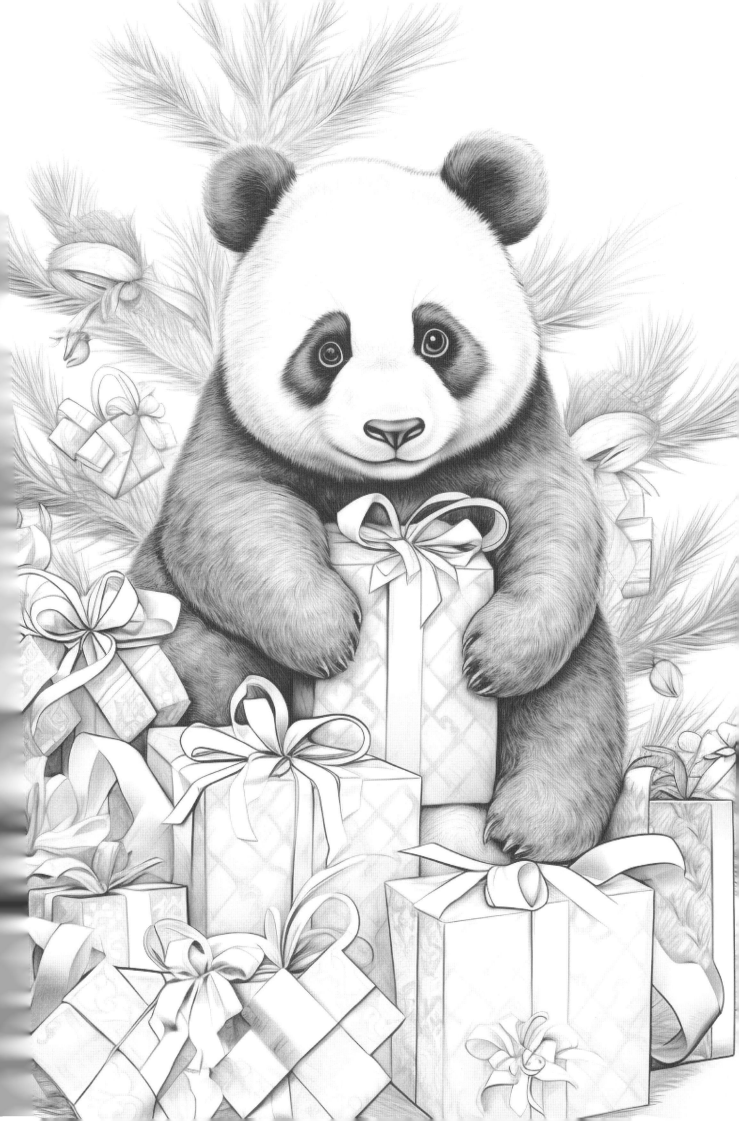

"
어느덧 네 살이 된 저는
이제 판다의 고향 쓰촨성으로 돌아가야 한대요.
정들었던 이곳을 잘 떠날 수 있을까요?
"

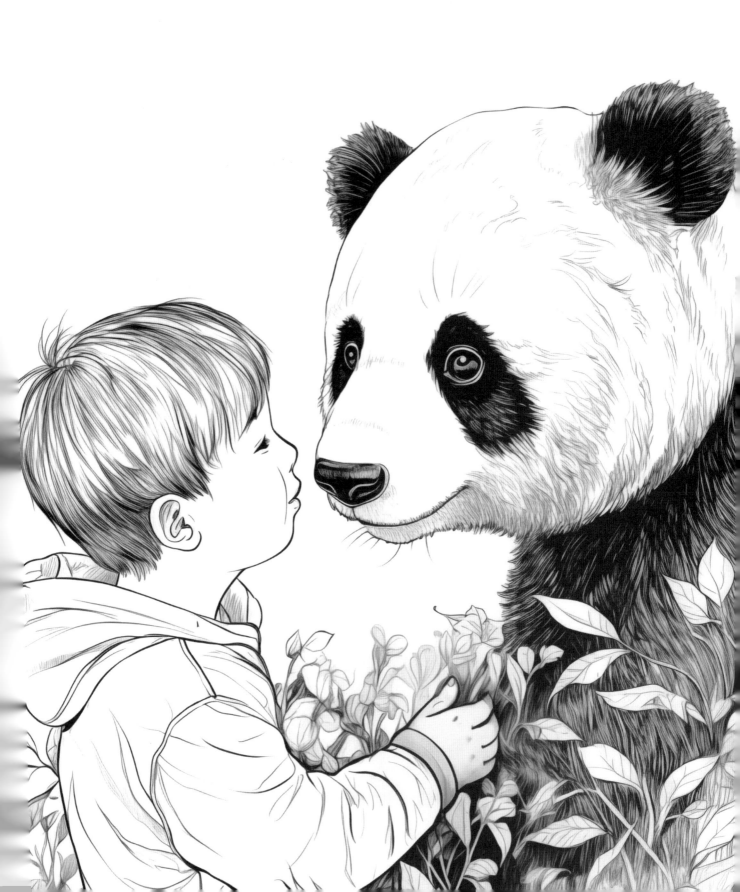

"
저 푸푸를 기억해주세요.
언젠가 다시 만날 수 있을 거예요, 우리!
"

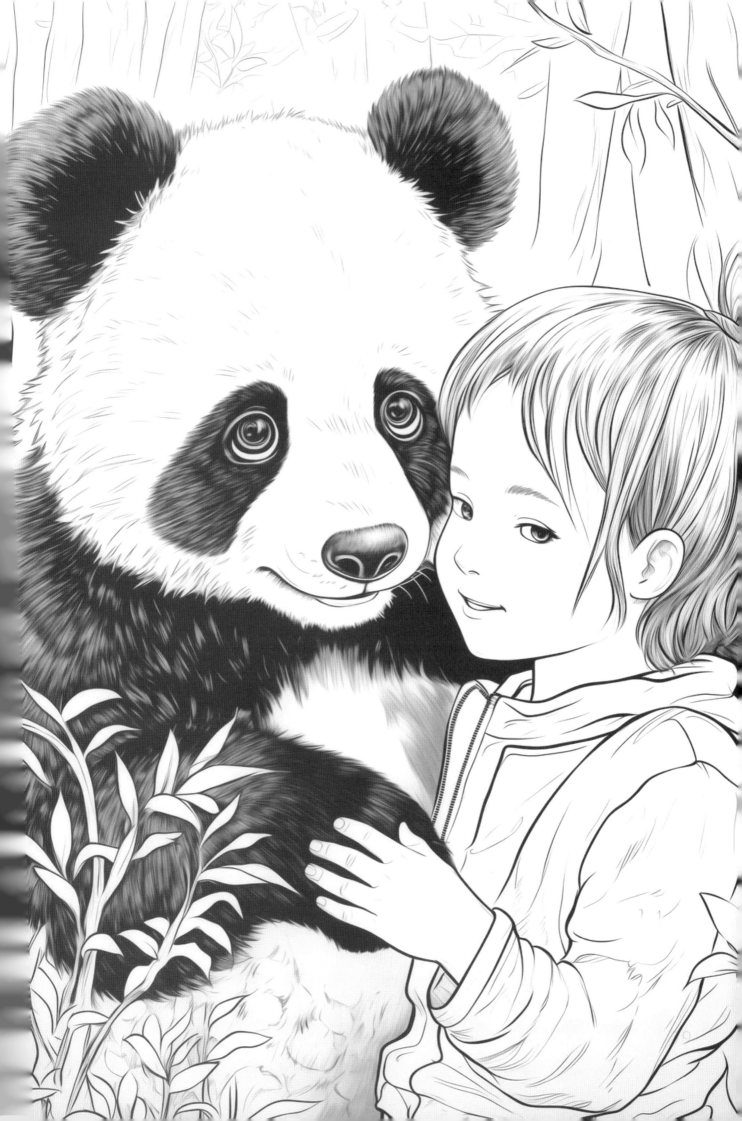

"

많은 사랑을 받았던 소중한 추억…
고이 간직하고 떠나요, 여러분!

"

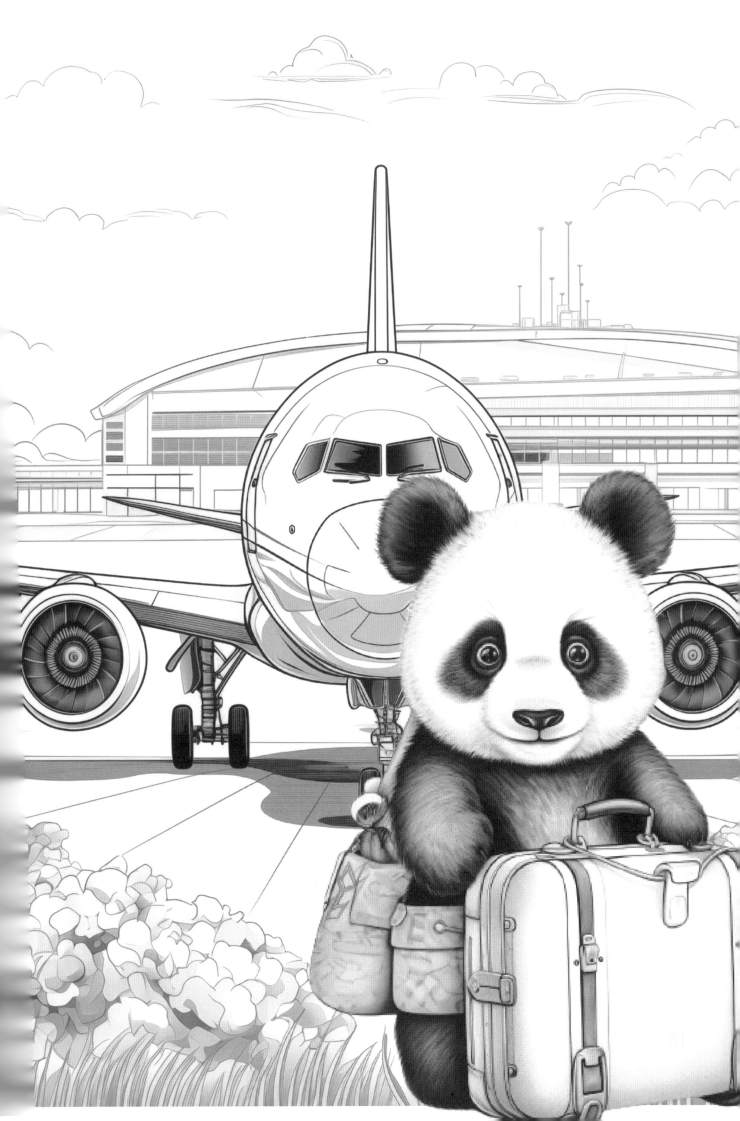

슬퍼하지 마세요,
우리 곧 다시 만날 수 있을 테니까요.
제가 얼른 자라서 헬리콥터 타고
여러분을 만나러 올게요.
기다려 주세요!

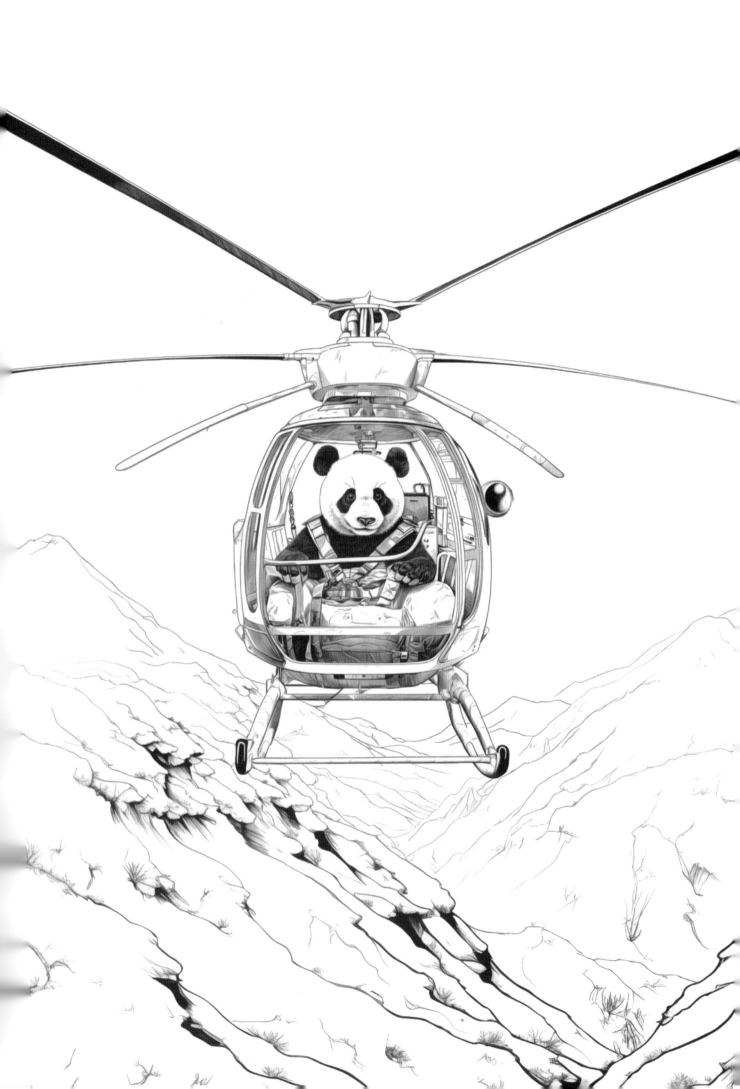

"

할아버지, 사랑해요. 고마워요!

영원히 잊지 않을게요.

"

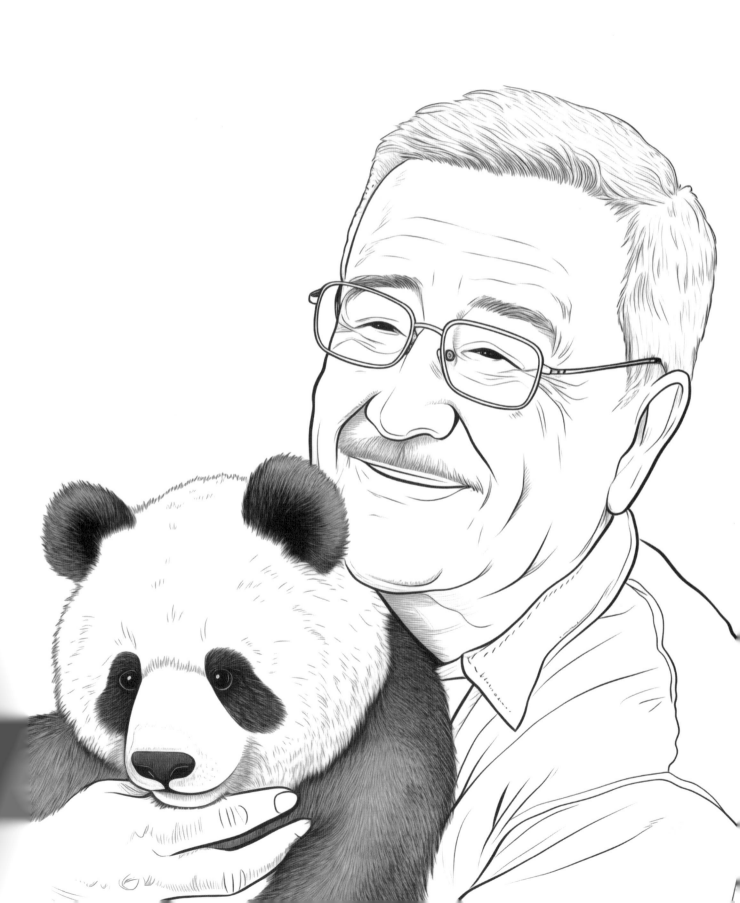

"
한국 친구 여러분, 고마워요.

건강하세요~

짜이 지앤!!
"